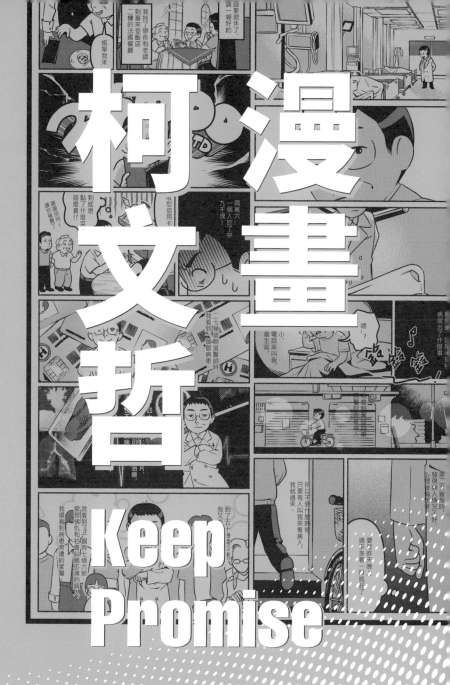

漫畫柯文哲

Keep Promise

U0014458

角色原型

# 柯文哲醫師

**學歷**：台大醫學院臨床醫學研究所博士

**職務**：台大醫院外科加護病房主任、台大醫院創傷醫學部主任、台大醫學院教授

**專長**：外科重症醫學、器官移植

**經歷**：台大醫院史上首位專責重症加護的醫師，引進葉克膜急救方式，建立器官捐贈移植登錄系統。成立整合醫療照護，改善醫療品質

2023年2月1日正式自台大醫學院退休

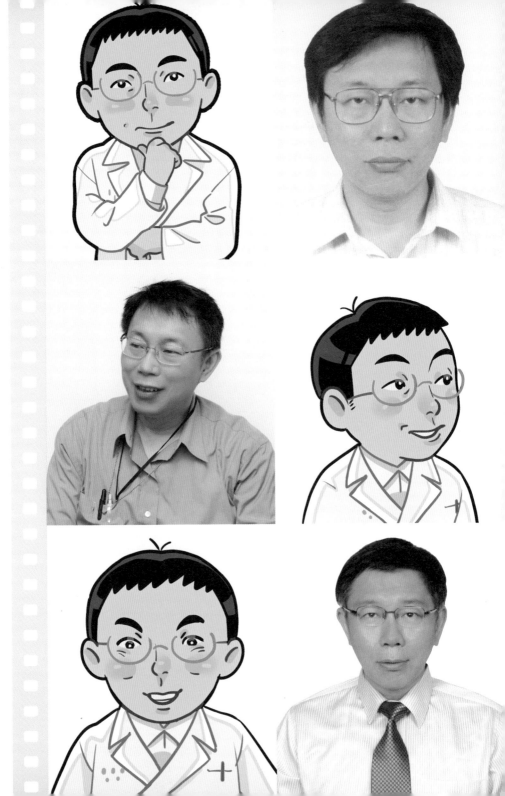

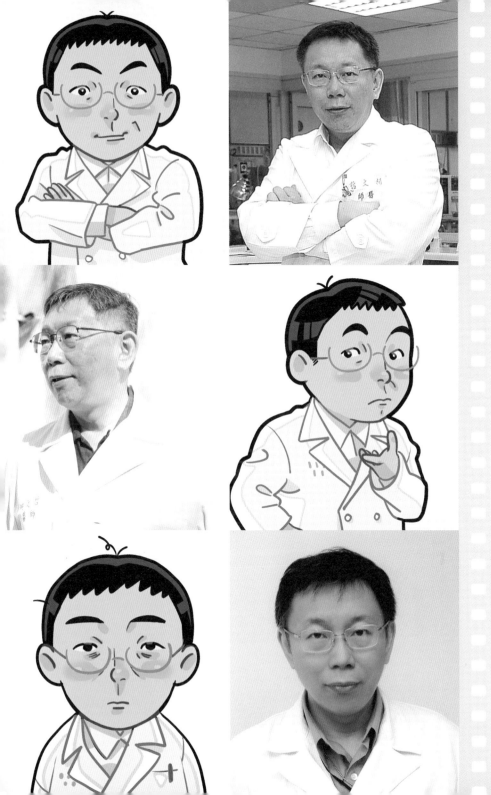

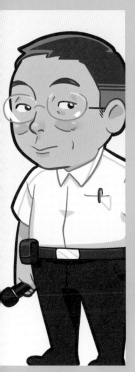

<div align="center">

角色原型

# 柯文哲 市長

</div>

職務：2014-2022年擔任台北市長

專長：以「白色力量」為號召，打破藍綠對立，改變選舉文
　　　化；以急重症外科醫生的務實、效率、精準、誠實、尊
　　　重專業、要求細節為原則，打造SOP，翻轉政治，管理與
　　　擘劃市政

經歷：2019年成立台灣民眾黨

　　　代表民眾黨參選2024年中華民國總統選舉

# 序

在日本的通勤電車上，常常可以看到一群人手裡拿著漫畫書聚精會神讀著，雖然現在手機變得普遍，他們同樣是透過手機在看漫畫，漫畫是許多人的精神食糧。

我還記得小時候看的漫畫《阿金與機器人》、《阿三哥與大嬸婆》，到高中時期看的《老夫子》、《好小子》，再到年輕時看的《烏龍院》四格漫畫。報章雜誌上偶爾會有一兩張政治漫畫，當時很少有專屬大人看的漫畫書；至於對許多人影響深遠的《諸葛四郎》，我自己倒是沒有看過。

過去擔任台北市長期間，我參訪過北市華陰街的台灣漫畫基地，北市府也多次與商圈合作，舉辦動漫市集或動漫基地，每次我參與都感受到年輕世代們因為漫畫而被激發出旺盛活力與創意。

在我有限的走讀經驗裡，看到在台灣漫畫市場上，日漫似乎仍是大宗，直到我這次出書，才發現台灣已有不少漫畫創作者，運用圖畫與大眾化語言、新興觀點來探

柯文哲

10

討同性、環保、動保等嚴肅的社會議題，反映當今社會文化脈絡。

過去，我出了好幾本文字書，這次，我試著用漫畫來說明我的人生觀或是政治理念，讓比較深沉或嚴肅的主題，有不同的呈現方式，可以讓更多人理解，在現今政壇也算是一種創新的嘗試。

這本《漫畫柯文哲》主要內容是我在當醫生時候的一些感觸和經驗。我們都知道「見山是山，見山不是山，見山又是山」的故事，我在當醫生的過程，也經歷過這三個階段，「看見病人，沒看見病人，又看見病人」。年輕的時候，剛穿上醫師的白袍，我看到一個個病人。後來當了主治醫師，擔任台大醫院外科加護病房主任，將近二十年的時間，我只看到心電圖、X光片、病理切片、抽血結果等等，就是沒看到病人。過了五十歲以後，不知道為什麼我又開始看見病人，而且還看到病人旁邊的家屬，開始更深刻了解人有七情六慾、悲歡離合、愛恨情仇，人活在這個世上，和這個社會糾葛不清。

不過對於人生，看開就好，也不必看破。這一次我以漫畫為媒介，用一個比較輕鬆的方式，討論比較嚴肅的人生哲理，希望大家會喜歡。

# Contents

# 第一部
# 生死的智慧

白袍人生
生死之間
生命的價值
挫折與勇氣

帳單我來

約了學長和老師一起到喜來登飯店二樓的法國餐廳

老師要退休了得請一頓好的

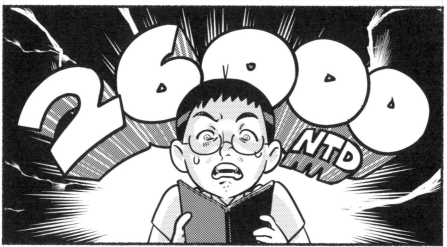

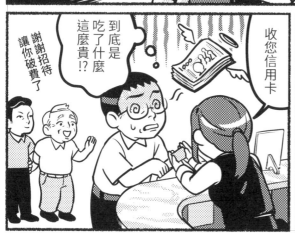

謝謝招待讓你破費了

到底是吃了什麼這麼貴!?

收您信用卡

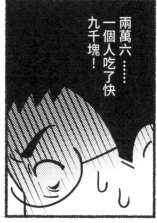

兩萬六……一個人吃了快九千塊!

隔天早上
蹲完廁所

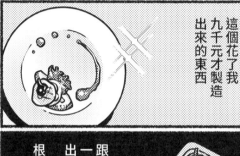

這個花了我
九千元才製造
出來的東西

跟我平常吃七十元
一頓的自助餐製造
出來的東西

根本看不出差別

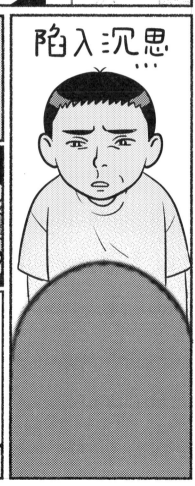

陷入沉思⋯

人生的榮華富貴⋯
不過就是一坨大便啊

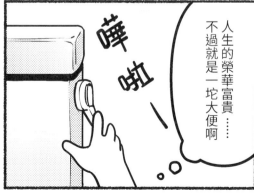

嗶啦——！

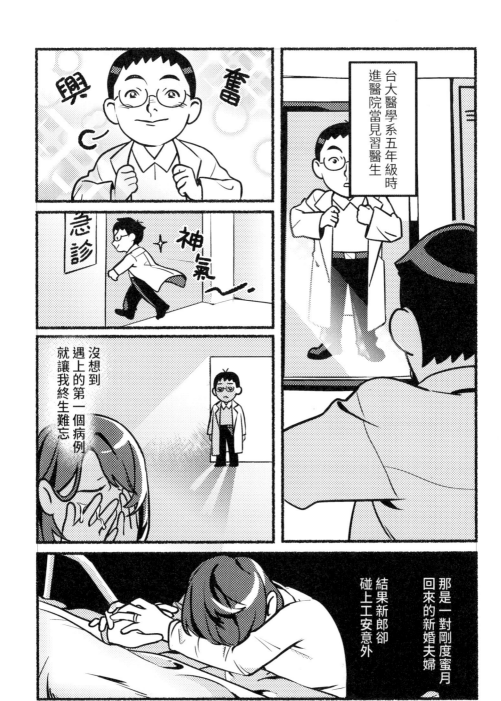

興奮

急診

神氣

台大醫學系五年級時
進醫院當見習醫生

沒想到
遇上的第一個病例
就讓我終生難忘

那是一對剛度蜜月
回來的新婚夫婦

結果新郎卻
碰上工安意外

18

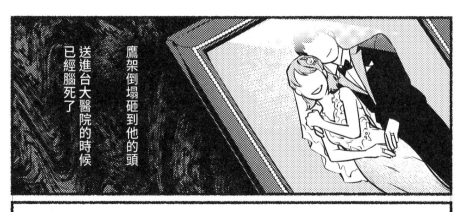

鷹架倒塌砸到他的頭

送進台大醫院的時候

已經腦死了

由於加護病房床位有限

像這類被判定腦死

治療也不會有效的病人

就被推到急診室的一角

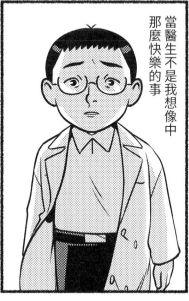

當醫生不是我想像中

那麼快樂的事

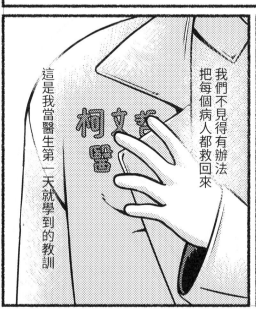

桐文堂

這是我當醫生第一天就學到的教訓

我們不見得有辦法

把每個病人都救回來

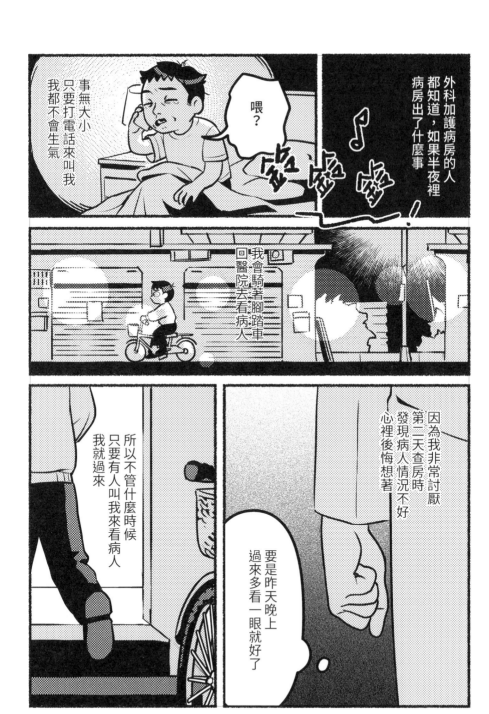

20

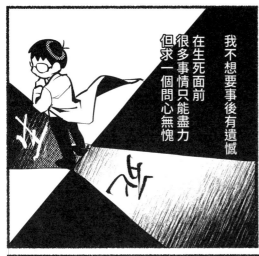

我不想要事後有遺憾

在生死面前
很多事情只能盡力
但求一個問心無愧

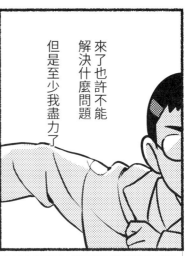

來了也許不能
解決什麼問題

但是至少我盡力了

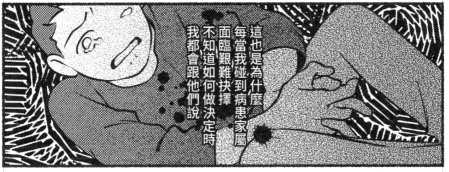

這也是為什麼
每當我碰到病患家屬
面臨艱難抉擇
不知道如何做決定時
我都會跟他們說

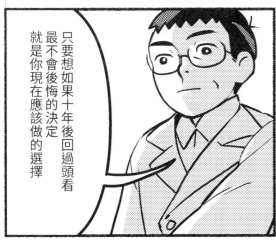

只要想如果十年後回過頭看
最不會想後悔的決定
就是你現在應該做的選擇

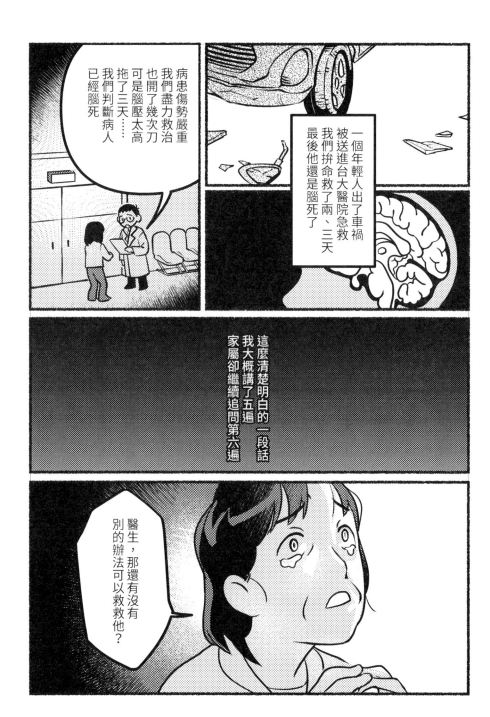

病患傷勢嚴重
我們盡力救治
也開了幾次刀
可是腦壓太高
拖了三天……
我們判斷病人
已經腦死

一個年輕人出了車禍
被送進台大醫院急救
我們拚命救了兩、三天
最後他還是腦死了

這麼清楚明白的一段話
我大概講了五遍
家屬卻繼續追問第六遍

醫生，那還有沒有
別的辦法可以救救他？

22

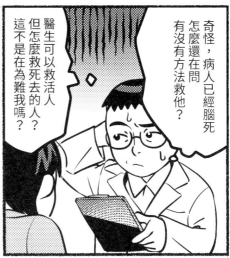

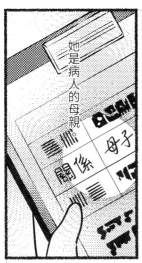

奇怪，病人已經腦死
怎麼還在問
有沒有方法救他？

醫生可以救活人
但怎麼救死去的人？
這不是在為難我嗎？

她是病人的母親

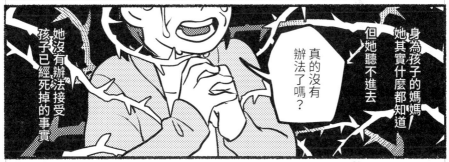

身為孩子的媽媽
她其實什麼都知道
但她聽不進去

真的沒有
辦法了嗎？

她沒有辦法接受
孩子已經死掉的事實

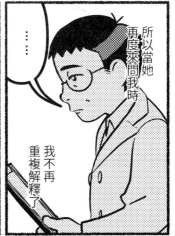

所以當她
再度來問我時

我不再
重複解釋了

⋯⋯

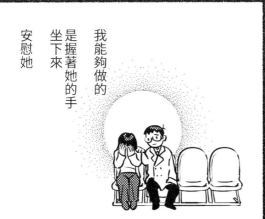

我能夠做的
是握著她的手
坐下來
安慰她

23

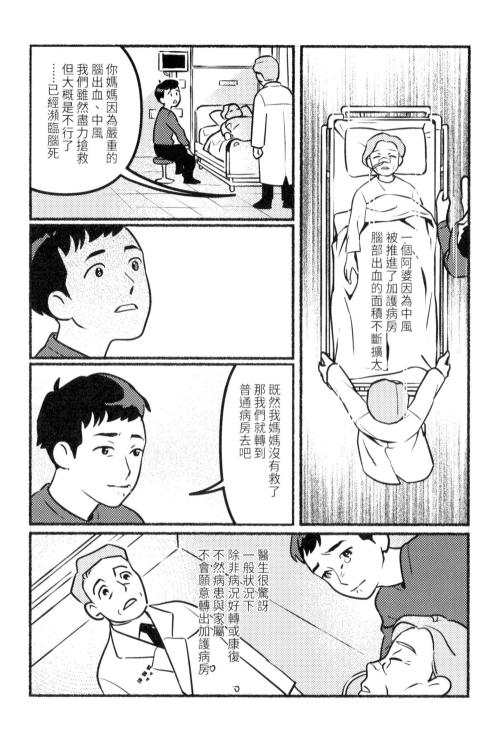

你媽媽因為嚴重的腦出血、中風，我們雖然盡力搶救，但大概是不行了……已經瀕臨腦死

一個阿婆因為中風被推進了加護病房，腦部出血的面積不斷擴大

既然我媽媽沒有救了，那我們就轉到普通病房去吧

醫生很驚訝，一般狀況下除非病況好轉或康復，不然病患與家屬不會願意轉出加護病房。

24

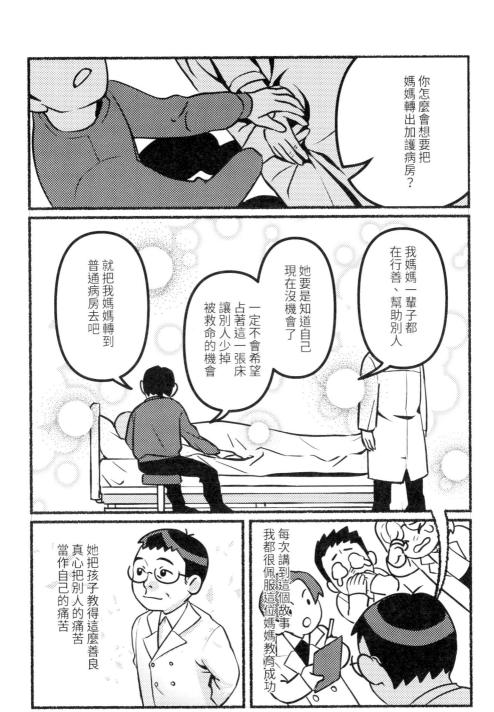

你怎麼會想要把媽媽轉出加護病房？

我媽媽一輩子都在行善、幫助別人

她要是知道自己現在沒機會了

一定不會希望占著這一張床讓別人少掉被救命的機會

就把我媽媽轉到普通病房去吧

每次講到這個故事我都很佩服這位媽媽教育成功

她把孩子教得這麼善良真心把別人的痛苦當作自己的痛苦

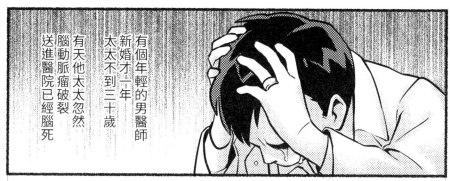
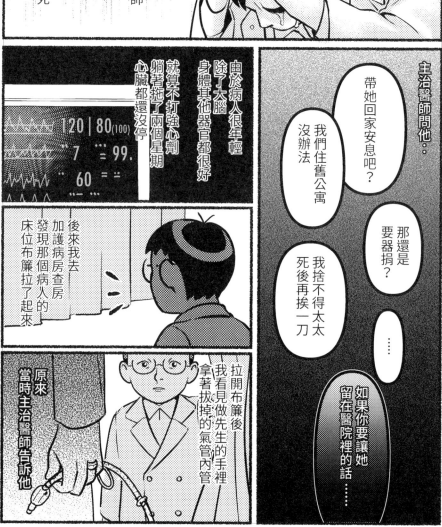

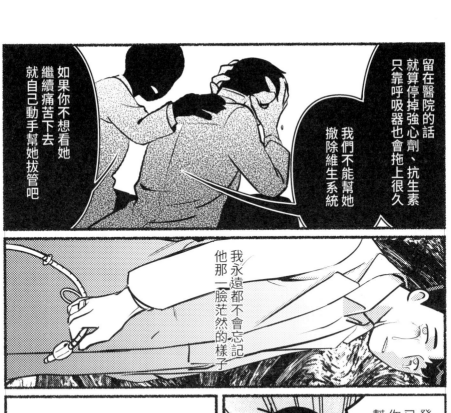

留在醫院的話
就算停掉強心劑、抗生素
只靠呼吸器也會拖上很久

我們不能幫她
撤除維生系統

如果你不想看她
繼續痛苦下去
就自己動手幫她拔管吧

我永遠都不會忘記
他那一臉茫然的樣子

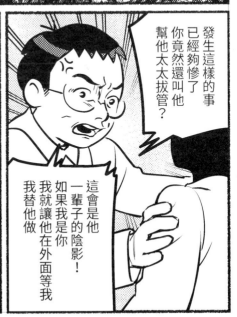

發生這樣的事
已經夠慘了
你竟然還叫他
幫他太太拔管？

這會是他
一輩子的陰影！
如果我是你
我就讓他
我替他做
在外面等我

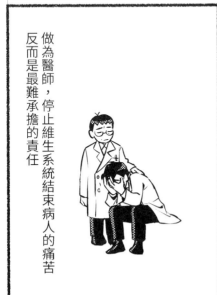

做為醫師，停止維生系統結束病人的痛苦
反而是最難承擔的責任

27

二十幾歲剛當醫師時
我看到一個個病患

到了四十歲
我只看到心電圖、病理切片
抽血檢查數據就可以診斷治療
不必也不用看到病人

到了五十幾歲以後
我又看到了病患
我看到了一個有七情六慾
愛恨情仇和社會糾葛恭清的病人
我還看到病患旁邊的家屬

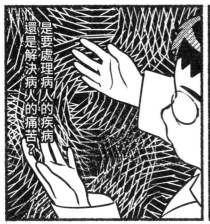

行醫多年
我經常陷入抉擇

是要處理病人的疾病
還是解決病人的痛苦？

如果我選擇前者
那沒什麼好講的
也不用什麼安寧療護了
拚命救到底就對了

可是如果我選擇
解決病人的痛苦
那我就應該去思考
怎麼做才能讓病人
以最好的狀態活著？

29

大五時我去內科教學門診見習，

第一天上工，分派到一個主訴頭痛的中年婦女。

問起緣由，

她說她老公外面有女人，她被倒會兩百萬，

她兒子不學好當混混，她女兒未婚懷孕……

所以她的頭很痛，

我看著她，心想這種頭痛我怎麼會醫呢？

從那時起，我就決定要當外科。

我在台大醫院工作時，主要工作不是門診看病人，

而是決定要找哪些醫師組成醫療團隊處理某個病人。

我也不可能什麼都會，

以前所謂很有學問是指知道很多，

現在所謂很有學問，是指知道去哪裡找答案，

甚至知道要去問誰。

年輕時滿懷懸壺濟世的熱情，曾經有過「地獄不空，誓不成佛」的衝勁，

後來我發現，地獄實在太大，裡頭的人根本救不完。

我的前半輩子在台大醫院裡做了三十幾年，

因為天天處理死亡問題，我深知生死兩難的痛苦。

當一個人看盡生死、看透生死，就會發現，

世俗的名利，對於人的影響並不那麼大。

醫生固然有治療病人成功的喜悅，

也常常要面對病人很可能死亡的無奈。

醫生沒有人們想像中那麼厲害⋯⋯

當勝利投手容易，當敗戰投手很痛苦。

醫生最大的敵人，不是病人的死亡，而是病人的痛苦。

做為醫生，我每天在生死之間掙扎。

我知道我的病人有的會死、有的會活，

但無論如何，我每天都要去醫院，繼續堅持下去。

慢慢地，我又從「科技」回到了「人性」。

慢慢地，我重拾謙卑之心。

慢慢地我領悟到，醫師是人、不是神，醫學是有其極限的。

一次又一次的衝擊，加上常有治療失敗的挫折，

我在台大醫院工作了三十幾年，

每天看到的不是病人就是家屬，說話的對象總是醫護人員。

如果沒有發生一些波瀾轉折，這輩子應該都是醫生了。

我的醫師生涯有三個階段，就如禪語所言：

「見山是山，見山不是山，見山還是山。」

台大醫學系五年級時，我穿上白袍、為病人看病，是「見山是山」的階段。

三十五歲，當上台大外科加護病房主任，那時我有十幾年沒有看到病人，只要看病理報告、檢驗結果、心電圖等數據就可以下診斷，屬於「見山不是山」的階段。

過了五十歲以後，我又看到病人了，而且進而關注病人身旁的家屬。

在生死面前，很多事情只能盡力，但求一個問心無愧。

很少人有機會，可以在自己生命中的一段時間，看過這麼多生離死別，我認為這是我人生很有意義的一部分。

當你看過很多生死，你的邏輯會跟別人不一樣。

每天面對病人的生死，我是看淡生死，不是看破生死。

生離死別、悲歡離合，還是令人感傷。

我常提醒小醫生們：

我們當然要保持樂觀，要鼓勵病人。

可是拜託各位同學，不要把情況說得過於樂觀，否則會造成你自己的困擾。

你講得太過樂觀，家屬和病人聽了想得更樂觀，

可是實際上根本沒那麼好，許多醫療糾紛就是這樣產生的。

醫生存在的目的到底是什麼？

是為了解決人類的痛苦，包括身體的、心理的和靈性的，所有可能的痛苦。

我總是告訴年輕學子，畢業後，如果有選擇，請選擇最多學習的地方，會比選擇眼前可見的利益更值得。

這樣的體悟來自我在台大醫院工作了三十年，與我共事的人很多都是比我更聰明的醫師，與他們一起工作，我確實受益良多。

我們的健保制度很奇怪，醫學院剛畢業的醫師，看一個門診還是兩百五十元，但當了四十年的醫生，看一個門診還是兩百五十元，可是剛畢業和四十年經驗之間，卻是很大很大的經驗差距！

每當我碰到病患家屬面臨艱難抉擇，不知道如何做決定時，我都會跟他們說：

只要想如果十年後回過頭來看，最不會後悔的決定，就是你現在應該做的選擇。

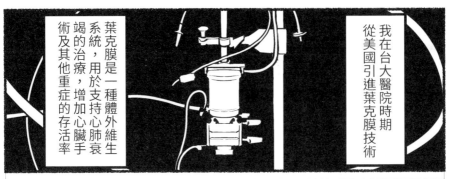

葉克膜是一種體外維生系統，用於支持心肺衰竭的治療，增加心臟手術及其他重症的存活率

我在台大醫院時期從美國引進葉克膜技術

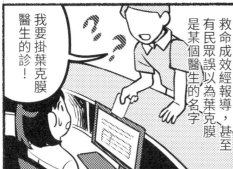

我要掛葉克膜醫生的診！

有民眾誤以為葉克膜是某個醫生的名字

救命成效經報導，甚至

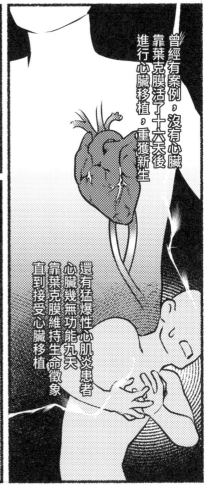

曾經有案例，沒有心臟靠葉克膜活了十六天後進行心臟移植，重獲新生

還有猛爆性心肌炎患者心臟幾無功能九天靠葉克膜維持生命徵象直到接受心臟移植

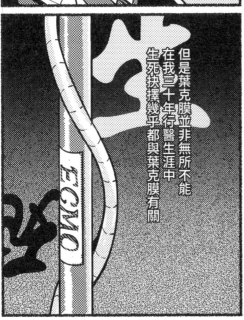

但是葉克膜並非無所不能在我三十年行醫生涯中生死抉擇幾乎都與葉克膜有關

EGMO

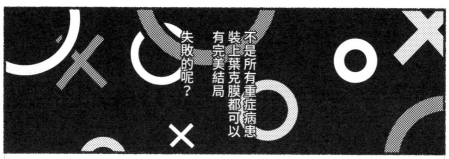

不是所有重症病患
裝上葉克膜都可以
有完美結局
失敗的呢？

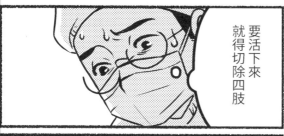

要活下來
就得切除四肢

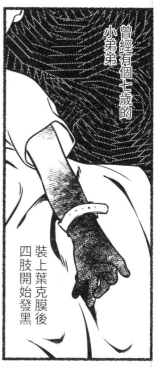

曾經有個七歲的
小弟弟

裝上葉克膜後
四肢開始發黑

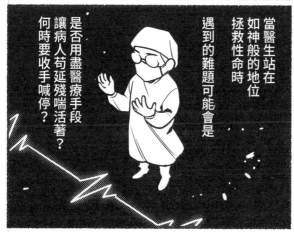

當醫生站在
如神般的地位
拯救性命時
遇到的難題可能會是

是否用盡醫療手段
讓病人苟延殘喘活著？
何時要收手喊停？

救？不救？
他們往往在
邊緣掙扎著

37

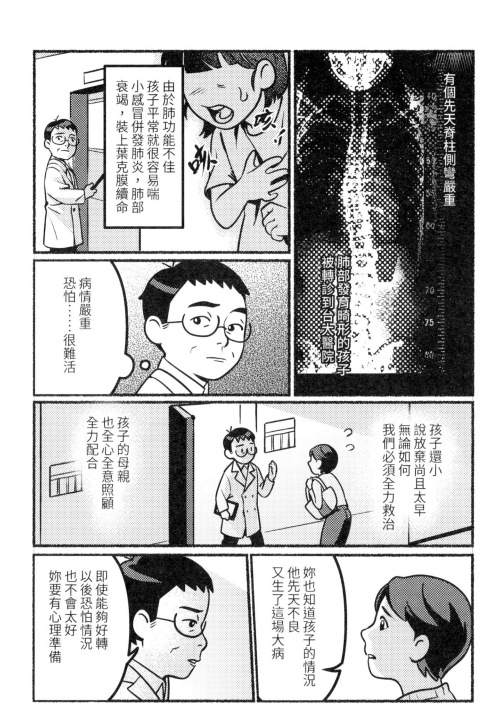

有個先天脊柱側彎嚴重

肺部發育畸形的孩子

被轉診到台大醫院

由於肺功能不佳
孩子平常就很容易喘
小感冒併發肺炎，肺部
衰竭，裝上葉克膜續命

病情嚴重
恐怕……很難活

孩子還小
說放棄尚且太早
無論如何
我們必須全力救治

孩子的母親
也全心全意照顧
全力配合

妳也知道孩子的情況
他先天不良
又生了這場大病

即使能夠好轉
以後恐怕情況
也不會太好
妳要有心理
準備

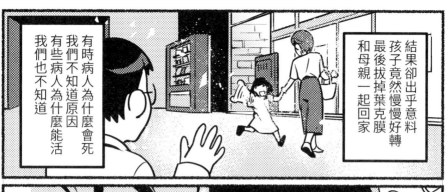

結果卻出乎意料
孩子竟然慢慢好轉
最後拔掉葉克膜
和母親一起回家

有時病人為什麼會死
我們不知道原因
有些病人為什麼能活
我們也不知道

預期會死的病人
可能因為天時地利人和
種種不明的因素
竟然又活了下來

覺得不可能會死的病人
卻有可能因為一個小失誤
一點微不足道的意外就走了

每天把自己該做的工作做好
其他的事情，順其自然，不要強求

所以無論在工作或生活上
我的態度都一樣

悲歡離合
世事無常呀

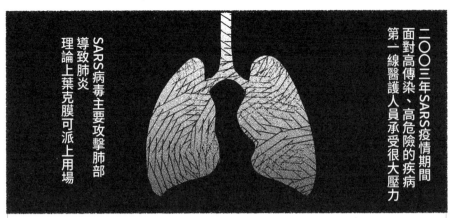

二〇〇三年SARS疫情期間
面對高傳染、高危險的疾病
第一線醫護人員承受很大壓力

SARS病毒主要攻擊肺部
導致肺炎
理論上葉克膜可派上用場

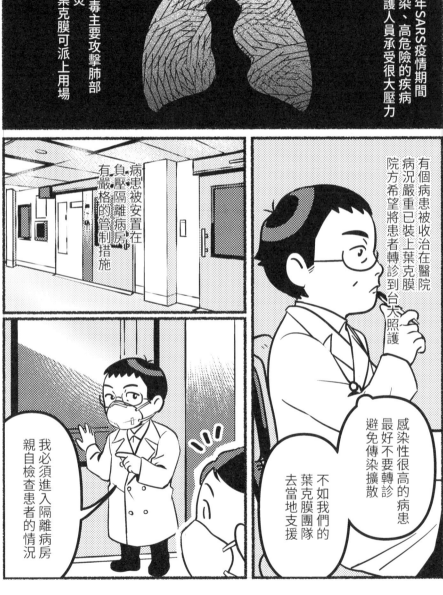

有個病患被收治在醫院
病況嚴重已裝上葉克膜
院方希望將患者轉診到台大照護

感染性很高的病患
最好不要轉診
避免傳染擴散

不如我們的
葉克膜團隊
去當地支援

病患被安置在
負壓隔離病房
有嚴格的管制措施

我必須進入隔離病房
親自檢查患者的情況

40

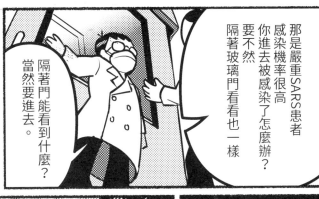

那是嚴重SARS患者感染機率很高你進去被感染了怎麼辦？要不然隔著玻璃門看看也一樣

隔著門能看到什麼？當然要進去。

cc

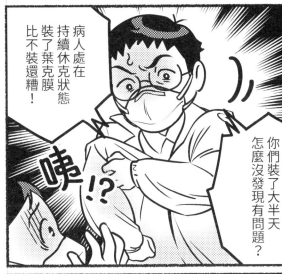

病人處在持續休克狀態裝了葉克膜比不裝還糟！

你們裝了大半天怎麼沒發現有問題？

咦!?

葉克膜根本沒有裝好！

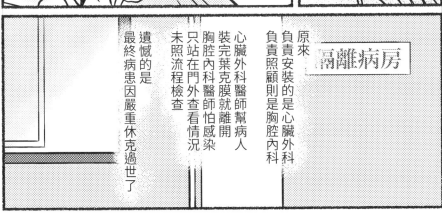

隔離病房

原來負責安裝的是心臟外科負責照顧則是胸腔內科

心臟外科醫師幫病人裝完葉克膜就離開胸腔內科醫師怕感染只站在門外查看情況未照流程檢查

遺憾的是最終病患因嚴重休克過世了

41

如果不裝葉克膜
病人一定會死

裝上葉克膜
可能會活

資源有限
到底存活機率多高
可以裝葉克膜？

有的醫生堅持都裝

因為「裝了可能會活」

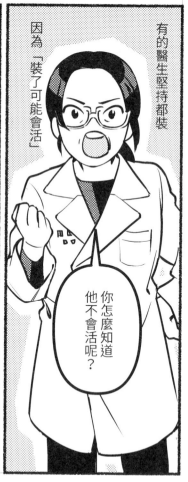

你怎麼知道
他不會活呢？

先裝上葉克膜
至於會死會活
就交給神決定吧！

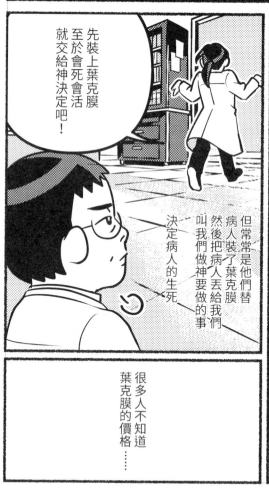

但常常是他們替
病人裝了葉克膜
然後把病人丟給我們
叫我們做神要做的事
決定病人的生死

很多人不知道
葉克膜的價格……

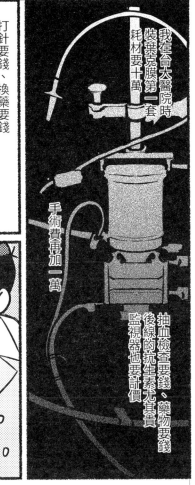

我在台大醫院時
裝葉克膜第一套
耗材要十萬

手術費再加一萬

抽血檢查要錢、藥物要錢
後線的抗生素尤其貴
監視器也要計價

每分每秒都在花錢
傷口越大、紗布越大塊價錢越高
打針要錢、換藥要錢

加總起來花費一百萬不奇怪
一個病汔裝一個月的葉克膜
平均一天要三萬元左右……

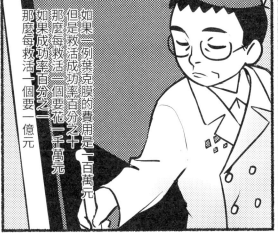

那麼每救活一個要一億元
如果成功率百分之一
那麼每救活一個要花一千萬元
但是救活成功率百分之十
如果一例葉克膜的費用是一百萬元

清清楚楚
每一樣都明碼標價
健保的醫療項目
生命當然有價

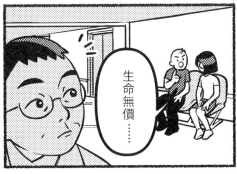

生命無價……

在臨床治療上
很多病人不願意
簽ＤＮＲ

他們覺得
一旦簽下去
醫生就會放棄他了

確實不少醫生
抱持這樣的
消極態度

不能讓病患與
病患家屬覺得
他們被放棄了

但他們不知道的是
即使病人簽了ＤＮＲ

醫師還是要與病人及
家屬保持良好的溝通

如果病人會活
你對病人要很好

如果病人不會活
你對家屬要很好

因為只有活人才會告我們

44

在病人或家屬簽了ＤＮＲ以後醫生需要花更多力氣去跟家屬解釋病情

因為每個簽了ＤＮＲ的家屬都會有罪惡感

不孝
放棄父母

所以我常常跟小醫生們說

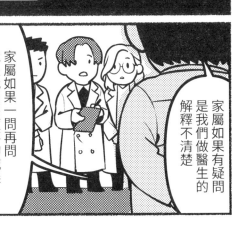

家屬如果一問再問就是我們態度不夠誠懇

家屬如果有疑問是我們做醫生的解釋不清楚

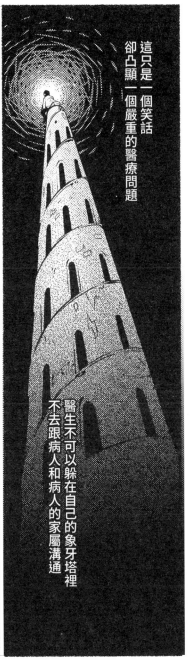

這只是一個笑話卻凸顯一個嚴重的醫療問題

醫生不可以躲在自己的象牙塔裡不去跟病人和病人的家屬溝通

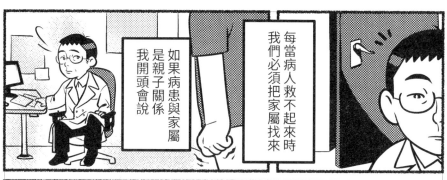

每當病人救不起來時
我們必須把家屬找來

如果病患與家屬
是親子關係
我開頭會說

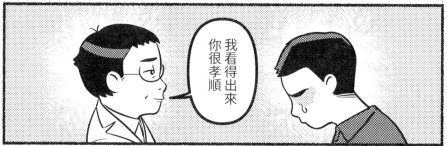

我看得出來
你很孝順

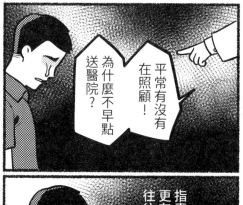

為什麼不早點
送醫院？

平常有沒有
在照顧！

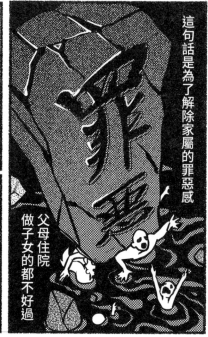

這句話是為了解除家屬的罪惡感

父母住院
做子女的都不好過

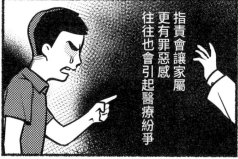

指責會讓家屬
更有罪惡感
往往也會引起醫療紛爭

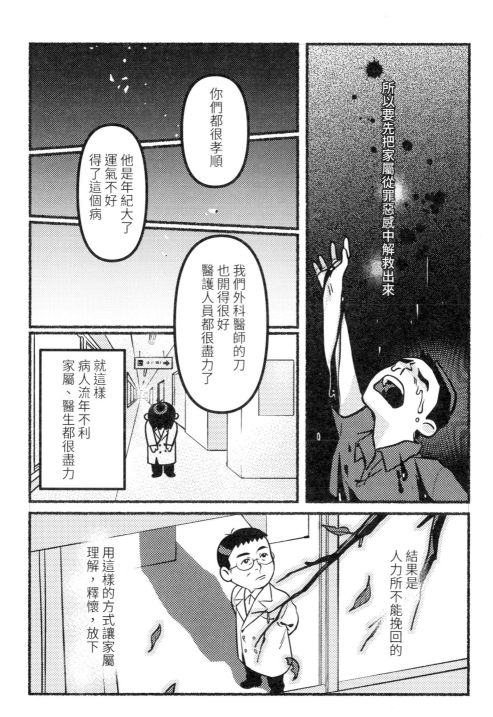

所以要先把家屬從罪惡感中解救出來

你們都很孝順

他是年紀大了
運氣不好
得了這個病

我們外科醫師的刀
也開得很好
醫護人員都很盡力了

就這樣
病人流年不利
家屬、醫生都很盡力

結果是
人力所不能挽回的

用這樣的方式讓家屬
理解，釋懷，放下

47

醫生是人，不是神。

ECMO雖然神奇，也只不過可以救回一半的病患，

所以我的人生哲學是「*心存善念，盡力而為*」，

凡事盡力就是了，豈能每件事都要求成功。

台灣的葉克膜發展並不是天上掉下來的禮物，

而是耗費多時，從遺憾、思考、學習、研究，不斷沙盤推演下所結出的果實。

葉克膜模糊了生死的界線，產生了許多生死兩難的問題。

解決這些問題，往往都是在探究一個前所未知的世界。

死亡不可預測。即使當病人已經很接近死亡了，

醫生仍無法做出精確的判斷。

昂貴的葉克膜使用，就像是花錢跟上帝買時間，

讓醫生有更充裕的時間決定下一步該怎麼做。

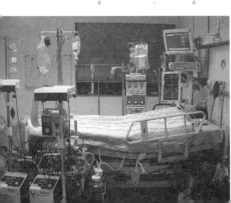

葉克膜不是萬靈藥，它要有承先啟後的整套醫療技術輔助，才能達到最好的效果。

失敗時較能夠反省，反而帶來更多的進步。

人在成功的時候，不容易深刻反省；

每一個無法救回來的病人後面，則有許多值得研究和改進的課題。

每一個成功救回來的病人背後，都是一連串正確醫療的總和。

有人問我，什麼叫做成功？

我覺得就是一句話：continuous evolution（持續的進化）。

葉克膜的成功，是一個積小勝為大勝的故事。

而是拒絕那些主治醫師要求我們去做無效醫療。

我們最困難的工作，不是安裝葉克膜或檢討病例，

葉克膜站在金字塔的頂端，而底下的基礎要夠強大，要有很多很多專科醫師的支持，才能夠站得穩。

對一定不可能救活的病人，往他身上插葉克膜、接呼吸器、接洗腎機，也許當醫生的可以義正詞嚴地說：「我是出於醫療的善意。」可是到頭來看，這到底是在折磨人，還是在救人呢？

怎樣才算是活著？這是一個困難的題目。

高科技醫療可以讓一個深度昏迷的人維持呼吸心跳，但這樣就算是活著？

The road to hell is paved with good intentions（通往地獄之路鋪滿了善意）。

醫生以救人為天職，可是常常自認在做善事，卻把病人給害慘了。

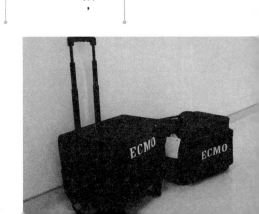

我發現，我們當醫生的，經常不知道自己到底知道些什麼：we don't know what we don't know（我們不知道我們不知道什麼）。

譬如說，我們常常不明白自己的極限在哪裡，也不懂為什麼非得堅持救眼前這個病人不可。

在醫病關係中，往往最不願意放棄、最不能接受死亡事實的，不是病人自己，而是醫生。

很多的醫療成功取決於病人本身的條件，而不是醫生的技術。

醫生想要對病人好，但不管怎樣做，都不能忘記 do no harm 的原則，不要對病人造成傷害。

如果病人真的無法救回來，在他身上做那麼多治療，不是反而讓他痛苦嗎？

51

醫生，不只要「醫生」，也要懂得「醫死」。

當病人救不起來的時候，就要救家屬。

病人死了，不只家屬會難過，醫護人員的心理也會受傷。

這也是為什麼在加護病房工作的護理師通常都做不久——

看盡生生死死，再堅強的人心底也會承受不住。

我常常說，在加護病房裡，不只是要治療即將死亡的病患，

還要治療家屬，

更要治療醫護人員。

家屬如果有疑問，是做醫生的解釋不清楚；

如果家屬一問再問，就是醫生始終解釋不清楚。

醫生在解釋病情的時候，態度比內容更重要，

必須以誠懇的態度去獲取病人和病人家屬的信任。

52

關於生死，不是指醫學上的極限，而是病患身體能夠承受的極限。

所謂的痛苦，有生理的痛苦，還有心理的痛苦，但在安寧緩和條例裡還有一種，叫做「靈性的痛苦」。那種痛苦很難解釋，就是英文裡 suffering（苦楚）這個字。人活在世界上，不是只有生理或心理的痛苦，還有一種說不出來的痛苦。安寧緩和醫療的目的是緩解或支持性的治療照護，也就是說不是侵犯性的、積極性的治療，目標是為了減輕或免除痛苦，也讓病人的生活品質好一點。

看了這麼多延長生命的例子，我常問自己：
到底怎樣才算是活著？生命的意義到底是什麼？
追求這個問題的答案，就是這個問題的答案。

當醫生的，很少把溝通這件事情看成是治療的一部分。

有一次我去拜訪前總統李登輝，他提到，

「論語說『未知生，焉知死？』但這不對，應該是『未知死，焉知生？』」

**當你能面對死亡時，才會回過頭看人生是什麼。**

人們總是說，現代醫學昌明，但是做為醫療人員，

我眼前所見仍有許多不可知的領域。

當了三十年的醫生，大多時間都在號稱生命煉獄的加護病房度過，

尤其葉克膜讓我看盡人世的生離死別。

我曾救過很多人，當然也有很多救不回來的，

最後「*心存善念，盡力而為*」成了我的人生觀，

這個人生觀讓我在醫界沒有留下遺憾。

人沒有預知未來的能力，才能夠在希望當中活下去。

我經常跟學生們說，如果你遇到無法解決的病例，不要把它給忘掉，好好放在心底……科技不斷發展，醫療也是一直在進步，以今日的水準回過頭去檢視，很多過去無法處理的遺憾，或許現在都能夠挽回。

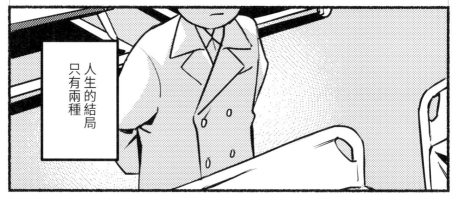

人生的結局
只有兩種

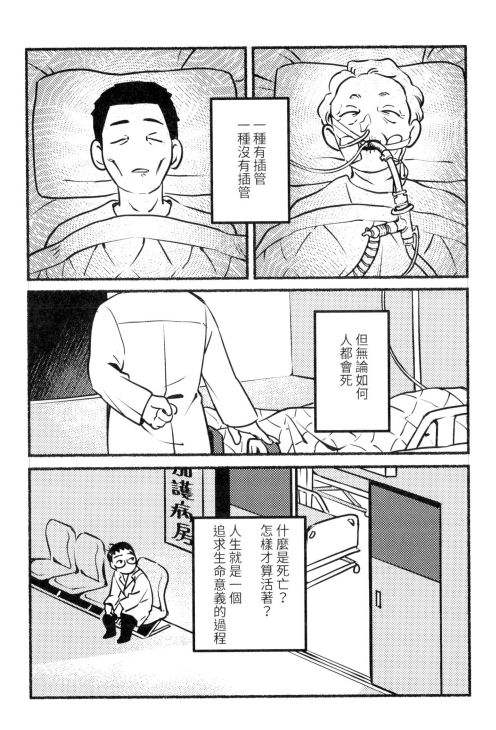

這是○○醫療期刊發表的最新技術，美國頂尖醫學雜誌大篇幅介紹&*↑%@

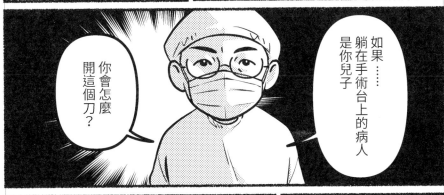

如果⋯⋯躺在手術台上的病人是你兒子

你會怎麼開這個刀？

⋯⋯⋯⋯

檢驗一個醫生的道德最簡單的方法，就是問他⋯

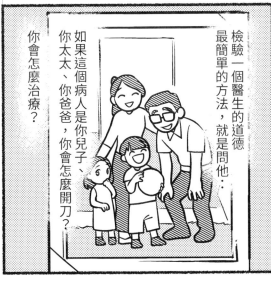

如果這個病人是你兒子、你太太、你爸爸，你會怎麼開刀？你會怎麼治療？

台大醫院的急診處永遠人滿為患

醫院收治病人是由各科決定

各科都會下來「撿」病人去住院

撿到最後有一批各科都不想收的病人就塞在急診室

這類病人要不是生命末期沒有人願意收

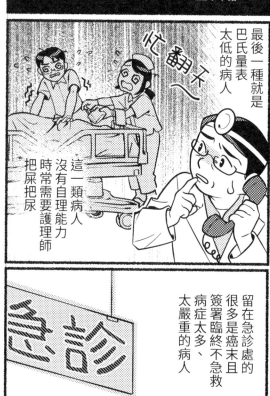

最後一種就是巴氏量表太低的病人

這一類病人沒有自理能力時常需要護理師把屎把尿

忙翻天～

留在急診處的很多是癌末且簽署臨終不急救病症太多、太嚴重的病人

急診

要不就是病症太多很麻煩

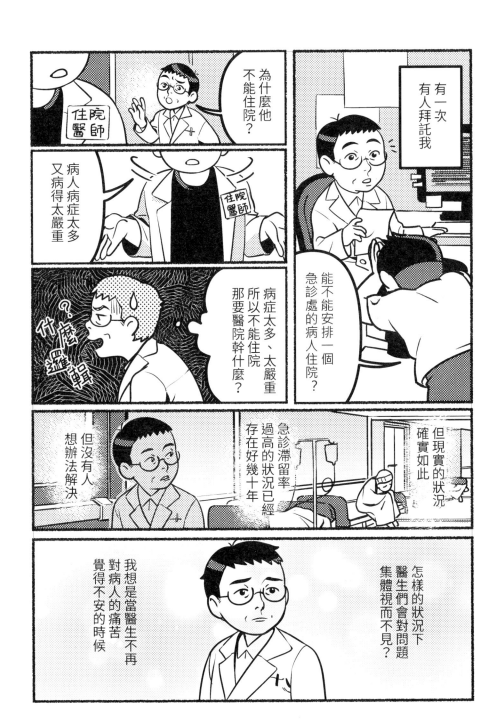

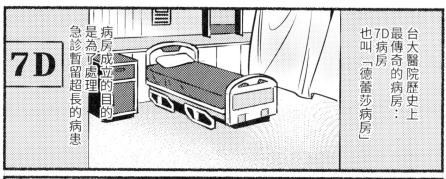

台大醫院歷史上最傳奇的病房…7D病房也叫「德蕾莎病房」

7D

病房成立的目的是為了處理急診暫留超長的病患

說穿了病人在急診處暫留時間久多半是經濟弱勢

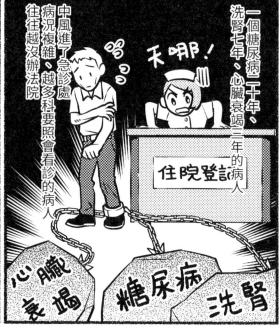

一個糖尿病二十年、洗腎七年、心臟衰竭三年的病人

天哪！

呀っっ

中風進了急診處病況複雜，越多科要照會看診的病人往往越沒辦法院

住院登記

心臟衰竭

糖尿病

洗腎

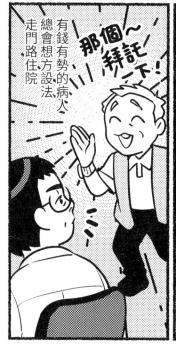

有錢有勢的病人總會想方設法走門路住院

那個~拜託一下！

62

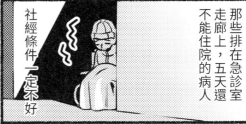

那些排在急診室走廊上，五天還不能住院的病人

社經條件一定不好

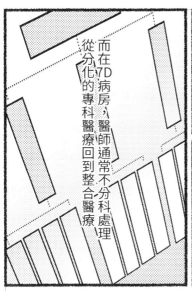

而在7D病房，醫師通常不分科處理

從分化的專科醫療回到整合醫療

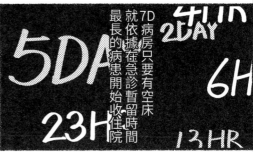

7D病房只要有空床就依據在急診暫留時間最長的病患開始收住院

5DAY 2DAY 6H 23H 13HR

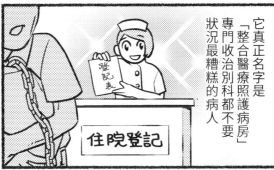

它真正名字是「整合醫療照護病房」專門收治別科都不要狀況最糟糕的病人

登記表

住院登記

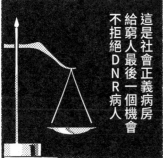

這是社會正義病房

給窮人最後一個機會

不拒絕DNR病人

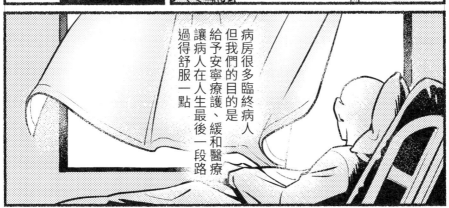

病房很多臨終病人

但我們的目的是

給予安寧療護、緩和醫療

讓病人在人生最後一段路

過得舒服一點

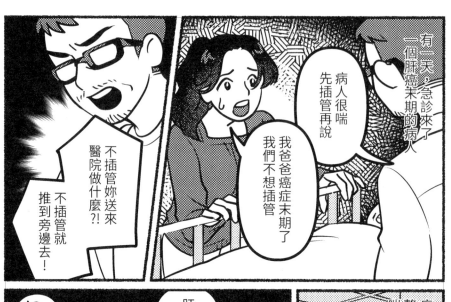

有一天,急診來了一個肝癌末期的病人

病人很喘先插管再說

我爸爸癌症末期了我們不想插管

不插管妳送來醫院做什麼?!

不插管就推到旁邊去!

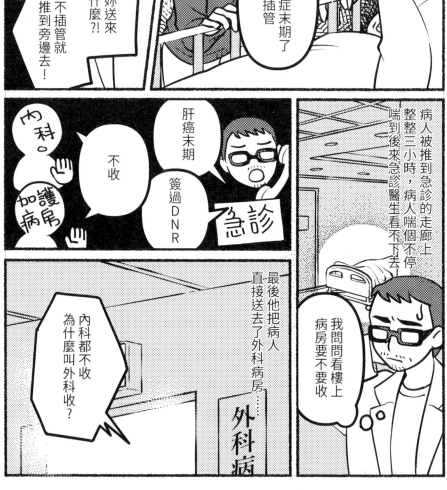

病人被推到急診的走廊上整整三小時,病人喘個不停,喘到後來急診醫生看不下去

我問看樓上病房要不要收

肝癌末期

簽過DNR

不收

內科

加護病房

急診

最後他把病人直接送去了外科病房⋯⋯

內科都不收為什麼叫外科收?

外科病

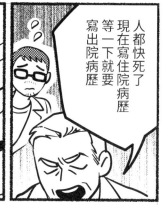

人都快死了
現在寫住院病歷
等一下就要
寫出院病歷

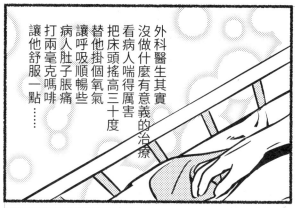

外科醫生其實
沒做什麼有意義的治療
看病人喘得厲害
把床頭搖高三十度
替他掛個氧氣
讓呼吸順暢些
病人肚子脹痛
打兩毫克嗎啡
讓他舒服一點……

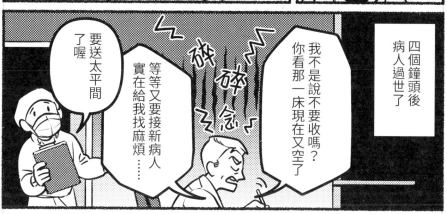

四個鐘頭後
病人過世了

我不是說不要收嗎？
你看那一床現在又空了

等等又要接新病人
實在給我找麻煩……

要送太平間
了喔

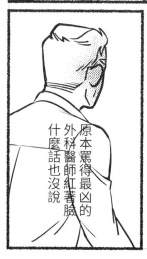

原本罵得最凶的
外科醫師紅著臉
什麼話也沒說

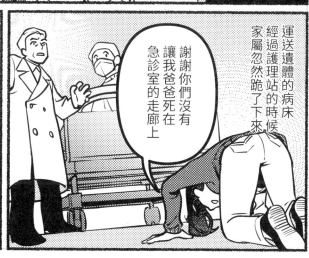

運送遺體的病床
經過護理站的時候
家屬忽然跪了下來

謝謝你們沒有
讓我爸爸死在
急診室的走廊上

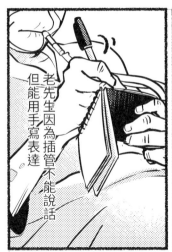

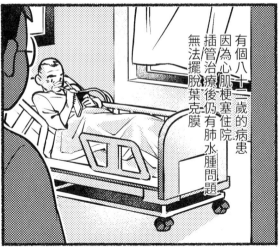

老先生因為插管不能說話
但能用手寫表達

有個八十三歲的病患
因為心肌梗塞住院
插管治療後仍有肺水腫問題
無法擺脫葉克膜

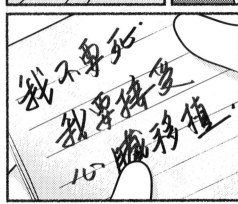

我不要死，
我要接受
心臟移植。

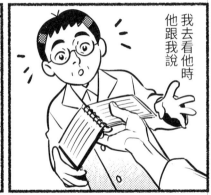

他跟我說
我去看他時

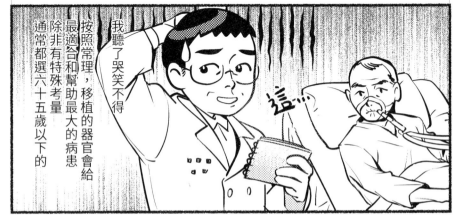

我聽了哭笑不得

按照常理，移植的器官會給
最適合和幫助最大的病患
除非有特殊考量
通常都選六十五歲以下的

這…

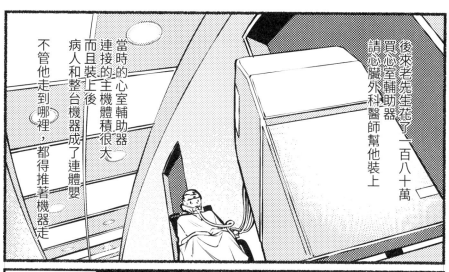

後來老先生花了二百八十萬

買心室輔助器

請心臟外科醫師幫他裝上

當時的心室輔助器

連接的主機體積很大

而且裝上後

病人和整台機器成了連體嬰

不管他走到哪裡，都得推著機器走

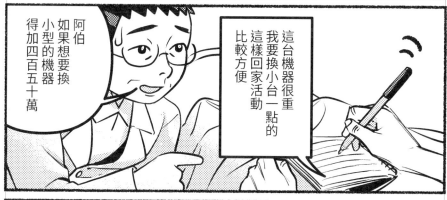

這台機器很重

我要換小台一點的

這樣回家活動

比較方便

阿伯

如果想要換

小型的機器

得加四百五十萬

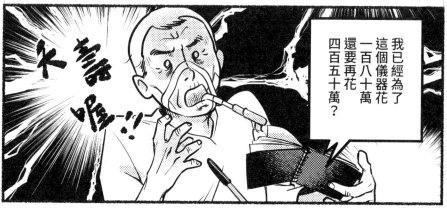

我已經為了

這個儀器花

一百八十萬

還要再花

四百五十萬？

不----唔----!!

67

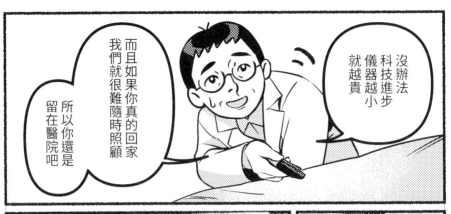

沒辦法
科技進步
儀器越小
就越貴

而且如果你真的回家
我們就很難隨時照顧

所以你還是
留在醫院吧

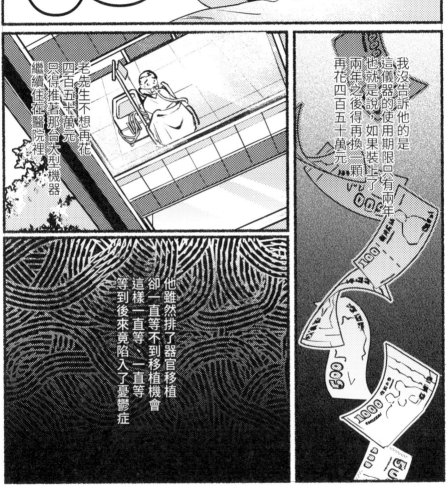

我沒告訴他的是
這儀器的使用期限只有兩年
也就是說
如果裝上了
兩年之後得再換一顆
再花四百五十萬元

老先生不想再花
四百五十萬元
只得推著那台大型機器
繼續住在醫院裡

他雖然排了器官移植
卻一直等不到移植機會
這樣一直等、一直等
等到後來竟陷入了憂鬱症

68

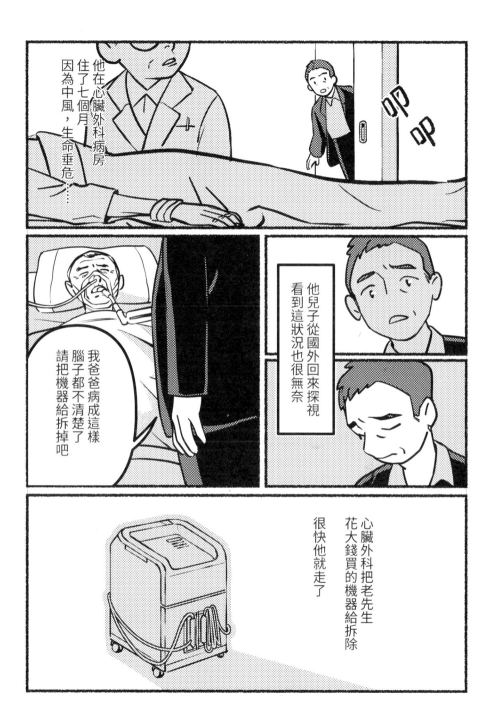

人生的結局只有兩種，一種有插管，一種沒有插管，但無論如何，都會死掉。

病人是否到了生命末期，在法律上是沒有定義的，只能由「醫師判定」。這也是為什麼在這個社會上，我們常常對醫生有較高的道德標準。

因為只有醫生擁有這個特權，可以進入你的身體，甚至進入你的靈魂。

實務上，醫生判斷病人還能不能急救、要不要治療、要用哪一種治療、是不是處在生命末期，甚至死亡與否，常常都是出於「醫師認為」，很難跟別人解釋為什麼

*讓病人能夠做出不同的選擇，*
*比較人性也比較符合個人需求。*

園丁不能改變春夏秋冬，只能讓花在春夏秋冬之間，開得好看一些。

醫生沒有辦法改變生老病死，只能讓人在生老病死之間活得舒服一點。

醫生可以算是生命花園的園丁。

醫生是生命花園的園丁。這樣說，好像是當醫師的都在照顧花草（病人），但有時候，反而是花草的榮枯，在不知不覺中，也在渡化我們這些醫生。

一般醫生都只看到治療成功的病人，治療失敗的病人則由家屬帶回去照顧與承擔。

醫療不是要給病人最多的治療，而是給病人適當又有尊嚴的治療。

71

行醫多年，我經常陷入抉擇：我是要處理病人的疾病，還是解決病人的痛苦？

如果我選擇前者，那沒什麼好講的，也不用什麼安寧療護了，拚命救到底就對了。

可是如果我選擇解決病人的痛苦，那我就應該去思考，

**怎麼做才能讓病人以最好的狀態活著？**

每次談安寧療護，我都要說，安寧療護真正在治療的不是死人，而是活著的親人。

如果你在加護病房裡工作過，就知道什麼叫做「不得好死」⋯⋯

死的人已經死了，可是活下來的家屬，每一個都有心理創傷，後來生活亂七八糟。

**讓生者安心，死掉的人也沒有遺憾，這才是真正的善終。**

醫生無法改變生老病死，但我們有能力讓人在生老病死之間，

活得快樂一些、舒服一點。

怎樣的狀況下，醫生們會對問題集體視而不見？

答案是當醫生不再對病人的痛苦覺得不安的時候。

**當醫生不再對病人的痛苦覺得不安的時候，他已經不適合當醫生了。**

以前小時候罵人說什麼「不得好死」，後來當醫生了，我才明白原來一個人想要好死真的很難。

有錢人有太多人搶著照顧，反而難以善終。

有人說生命無價。

生命當然有價，健保的醫療項目，每一樣都明碼標價，清清楚楚。

證嚴法師曾說：「對我們的身體，我們只有使用權，沒有所有權。」

但是我發現過了六十歲之後，對我們的身體，我們往往只有所有權，沒有使用權。

像陽痿就是一例。

如果這個病人是你兒子、你太太、你爸爸，你會怎麼治療？

檢驗醫生的道德，最簡單的方法，就是問他：

醫師要能夠察覺到病人家屬的痛苦。

**醫師不只是救人，還要救那個人背後傷心無助的家庭。**

人生是單行道，事後我們也永遠無法知道，

如果當時做另一個選擇，結果又是如何？

每當我下定決心讓病人走的時候，心裡都會浮現一個聲音：

你會不會太早放棄他了？他還有機會吧？

醫生是人不是神，我從來不知道眼前這個病患一定有救或一定沒救，甚至也不知道要治療到什麼程度為止，才算夠了。

然而，醫療資源是有限的。醫生必須要做決定，到底治療到怎麼樣的程度就不能再繼續下去了，

這是一項永恆的難題。

我認為，**當醫生的目的，不只是延長病人的生命，**

**而應該是盡量去免除病人的痛苦，讓他快樂的活著。**

我相信，隨著社會福利的進步，當國家更能夠照顧弱勢的病人時，

**生命權會愈來愈回歸到個人。**

75

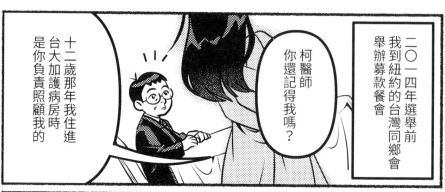

柯醫師
你還記得我嗎？

十二歲那年我住進
台大加護病房時
是你負責照顧我的

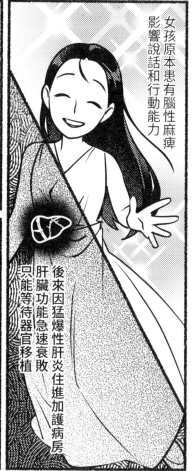

女孩原本患有腦性麻痺
影響說話和行動能力

後來因猛爆性肝炎住進加護病房
肝臟功能急速衰敗
只能等待器官移植

恰巧當時有個車禍
重傷腦死的病人要器捐

我研判這是她最後的機會
如果能為她爭取肝臟移植
或許她還有活下去的可能

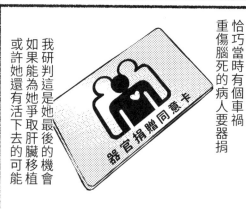

器官捐贈同意卡

負責的移植醫師很猶豫
沒人能確定她過不過得了這一關
在這種情況下
醫師難免會覺得多一事不如少一事

我深知醫師的兩難
於是把病人的媽媽找來

76

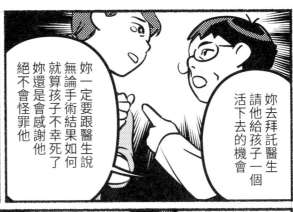

妳去拜託醫生請他給孩子一個活下去的機會

妳一定要跟醫生說無論手術結果如何就算孩子不幸死了妳還是會感謝他絕不會怪罪他

女孩的媽媽立即跑去請求醫生千求萬求醫生心軟了接著換我出馬去遊說

不開刀是死而開刀有可能會活啊！

家屬都說一定不會怪你你就拚拚看！

術後的事情都交給我處理我是加護病房主任這個病人我自己來照顧

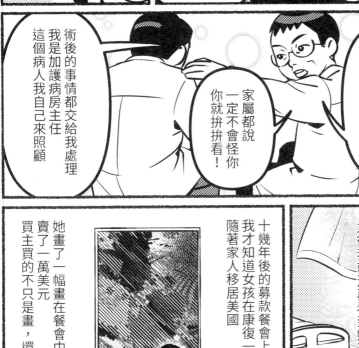

最後做了移植手術病人在加護病房裡住了半個多月情況好轉後轉普通病房之後我就沒再看到她了

十幾年後的募款餐會上我才知道女孩在康復一年後隨著家人移居美國她畫了一幅畫在餐會中義賣賣了一萬美元買主買的不只是畫，還有這個故事……

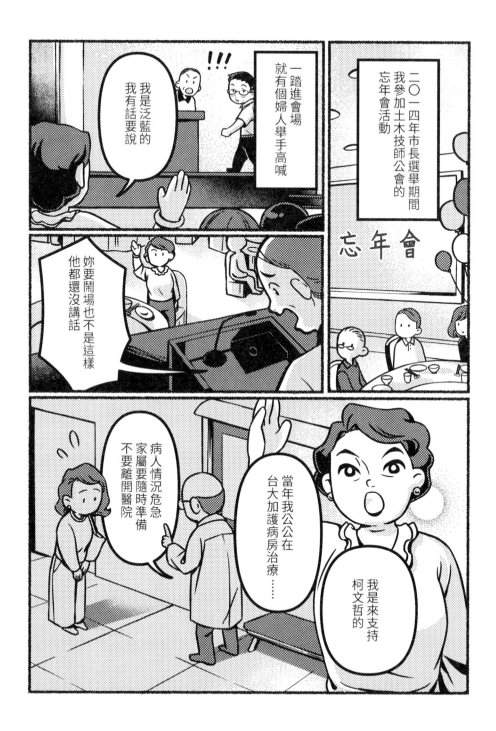

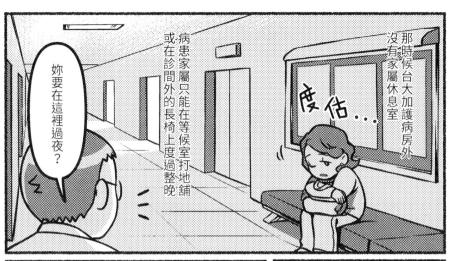

那時候台大加護病房外沒有家屬休息室

度估……

病患家屬只能在等候室打地鋪或在診間外的長椅上度過整晚

妳要在這裡過夜？

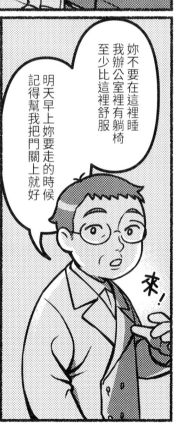

妳不要在這裡睡我辦公室裡有躺椅至少比這裡舒服

明天早上妳要走的時候記得幫我把門關上就好

來！

面對身心俱疲的病患家屬多一份關心

這就是柯P的「貼心」

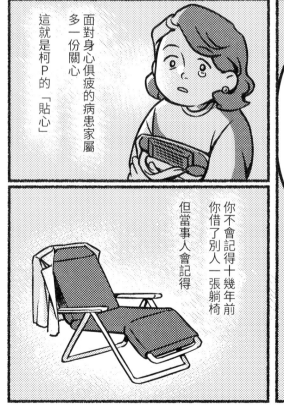

你不會記得十幾年前你借了別人一張躺椅

但當事人會記得

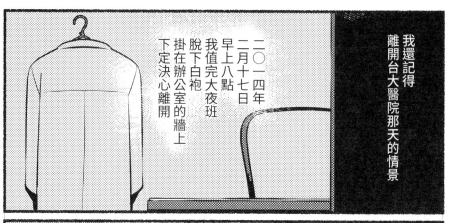

我還記得
離開台大醫院那天的情景

二〇一四年
二月十七日
早上八點
我值完大夜班
脫下白袍
掛在辦公室的牆上
下定決心離開

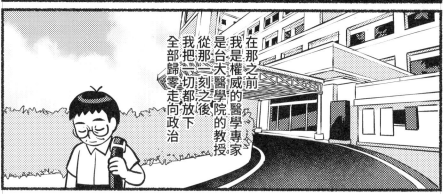

在那之前
我是權威的醫學專家
我是台大醫學院的教授
從那一刻之後
我把一切都放下
全部歸零走向政治

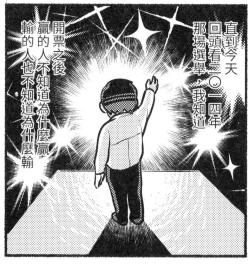

開票之後
贏的人不知道為什麼贏
輸的人也不知道為什麼輸

直到今天
回頭看二〇一四年
那場選舉，我知道

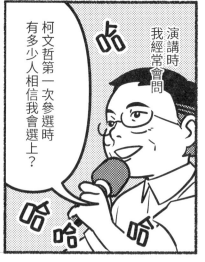

演講時
我經常會問
柯文哲第一次參選時
有多少人相信我會選上？

唯一能夠確定的是
當年投票給我的選民
是懷抱著改變的希望
讓我當上台北市長

改變成真 選擇柯文哲

而後來繼續投票給我的選民
是看見我所堅持的理念
相信這個理念是正確的
且必須持續落實執行

keep it
possible

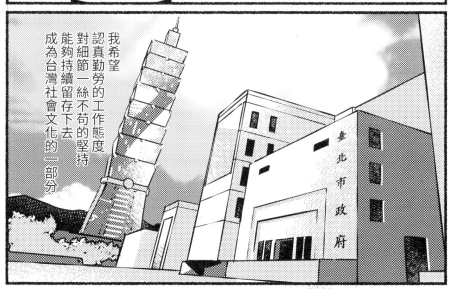

我希望
認真勤勞的工作態度
對細節一絲不苟的堅持
能夠持續留存下去
成為台灣社會文化的一部分

最困難的不是面對挫折打擊，而是面對各種挫折打擊時，沒有失去對人世的熱情。

醫生只能用此刻擁有的技術救治眼前的病人，也許還是會遭遇失敗，但只有面對失敗，才能創造更好的醫療環境——為了未來的病人。

常常是醫生忘記救過哪些病人，但是病人沒有忘記救治他的醫師。

一個人要建立強大的人生哲學，有兩個方法，一是宗教信仰；另一個比較辛苦，則是人生修練。

我當台大外科加護病房主任十七年，看透人生的生離死別，這是我的修練。

不要怕失敗，才有機會成功。

成功和失敗唯一的差別，就是意志力而已。

每天退步一點點就會越來越糟。

每天進步一點點就會越來越好，

我們要感謝那些不好的經驗。

因為面對問題才能改進問題，讓狀況從不好變成最好。

成功了，朋友認識你。失敗了，你認識朋友。

成功、失敗、又成功、又失敗……你認識的，是人生。

我不會選擇對我最有利的路，而是選擇對的那條路。

人終究會死，所以死亡不是人生的目的，只是過程。

人必須在這個過程中，尋找人生的意義。

當有一天你想通這個道理，就會變得勇敢。

人在不可知的命運之前，顯得渺小，

所以**不用把「成敗」當成最終目的，只要「盡力」就好**。

我在報紙上看到鳳飛飛的死訊時，對我打擊很大。

我是她的歌迷，記得她最後一場演唱會是在台北國際會議廳舉行，我那時很想去聽，

但因為太忙，就想說等下次有空再去，沒想到那就是最後一次。

於是我領悟到，我們常會告訴自己：等我退休、等我升官、等小孩長大……

不用等了，就是現在！

考卷改完之後發下來，我們只會看「錯」的地方，不會看「對」的地方。

人生在世，也是一場上天發考卷的考試，結果出來時，請一樣只看錯的地方就可以，不必再看對的地方。

改正錯誤之後，下一次再考，才不會再錯一次。

很多事情沒那麼困難抉擇，就是良心而已。

以前總覺得，過去都過去了，直到這個年紀才恍然發現，過去的事經常會回過頭來找我。

# 第二部
# 白色的力量

正直、誠信、負責
科學、理性、務實
讓政治落實在人民生活的每一天
莫忘初衷

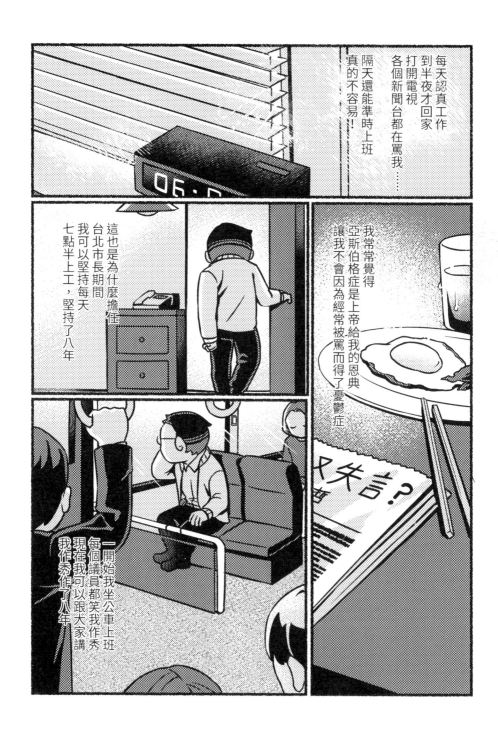

每天認真工作
到半夜才回家
打開電視
各個新聞台都在罵我……
隔天還能準時上班
真的不容易!!

我常常覺得
亞斯伯格症是上帝給我的恩典
讓我不會因為經常被罵而得了憂鬱症

這也是為什麼擔任
台北市長期間
我可以堅持每天
七點半上工,堅持了八年

一開始我坐公車上班
每個議員都笑我作秀
現在我可以跟大家講
我作秀作了八年

88

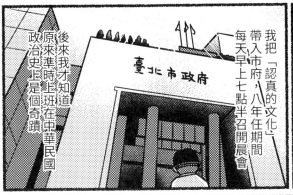

後來我才知道
原來準時上班在中華民國
政治史上是個奇蹟

我把「認真的文化」
帶入市府，八年任期間
每天早上七點半召開晨會

透過晨會，市府的二級
主管們在討論與溝通中
理解我做事的方法
施政的態度和信念
這些想法、邏輯、
態度不斷潛移默化

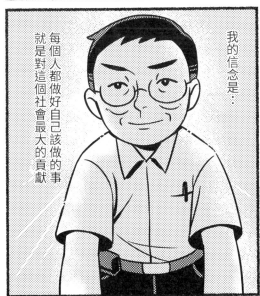

我的信念是：

每個人都做好自己該做的事
就是對這個社會最大的貢獻

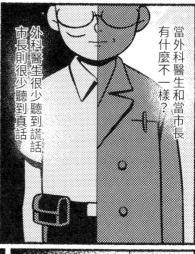

當外科醫生和當市長
有什麼不一樣？

外科醫生很少聽到謊話
市長則很少聽到真話

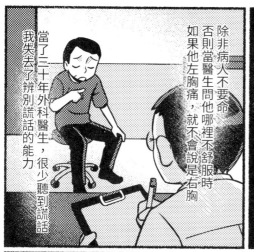

除非病人不要命
否則當醫生問他哪裡不舒服時
如果他左胸痛，就不會說是右胸

當了三十年外科醫生，很少聽到謊話
我失去了辨別謊話的能力

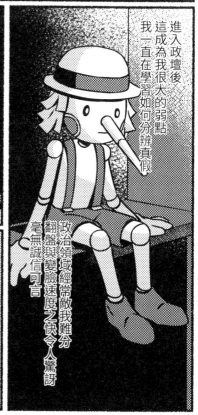

進入政壇後
這成為我很大的弱點
我一直在學習如何分辨真假

政治領域經常敵我難分
翻盤與變臉速度之快令人驚訝
毫無誠信可言

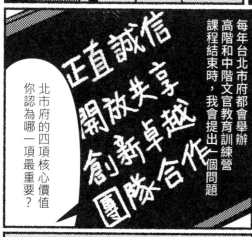

每年台北市府都會舉辦
高階和中階文官教育訓練營
課程結束時，我會提出一個問題

北市府的四項核心價值
你認為哪一項最重要？

正直誠信
開放共享
創新卓越
團隊合作

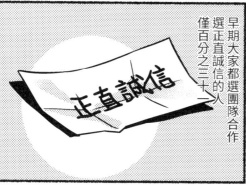

早期大家都選團隊合作
選正直誠信的人
僅百分之三十

正直誠信

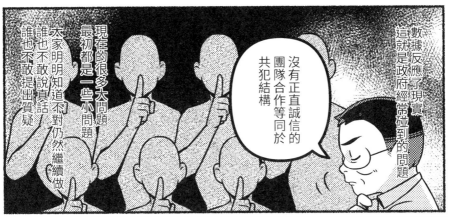

這就是政府經常碰到的問題
數據反應了現實

沒有正直誠信的
團隊合作等同於
共犯結構

現行的很多大問題
最初都是一些小問題
大家明明知道不對仍然繼續做
誰也不對說真話
誰也不敢提出質疑

於是這些小小的怪問題
經過四、五十年後
逐漸成為嚴重的大麻煩
甚至變成所謂的歷史共業

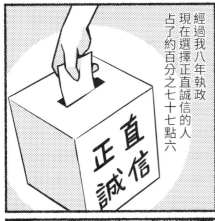

經過我八年執政
現在選擇正直誠信的人
占了約百分之七十七點六

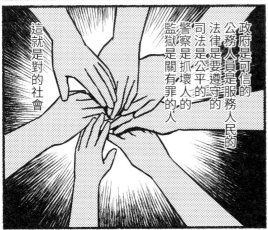

這就是對的社會
政府是可信的
公務人員是服務人民的
法律是要遵守的
司法是公平的
警察是抓壞人的
監獄是關有罪的人

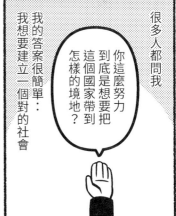

很多人都問我
你這麼努力
到底是想要把
這個國家帶到
怎樣的境地？

我的答案很簡單：
我想要建立一個對的社會

91

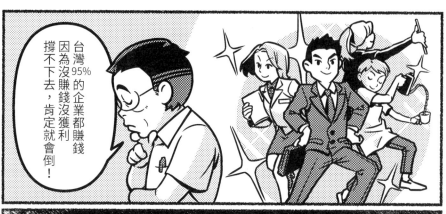

台灣95%的企業都賺錢因為沒賺錢沒獲利撐不下去，肯定就會倒！

那為什麼全台灣各縣市政府都負債累累卻又不斷舉債？

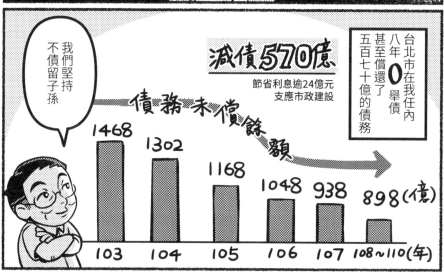

我們堅持不債留子孫

台北市在我任內八年 **0** 舉債 甚至償還了五百七十億的債務

## 減債570億

節省利息逾24億元
支應市政建設

債務未償餘額

1468　1302　1168　1048　938　898(億)

103　104　105　106　107　108~110(年)

92

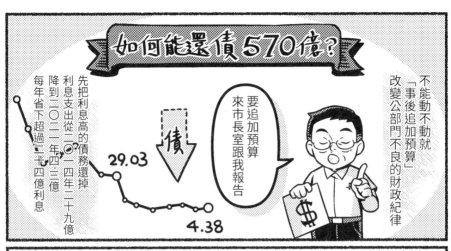

# 如何能還債570億？

不能動不動就「事後追加預算」改變公部門不良的財政紀律

要追加預算來市長室跟我報告

先把利息高的債務還掉，利息支出從二〇一四年二十九億降到二〇二二年四.三億，每年省下超過二七.四億利息

29.03

4.38

債

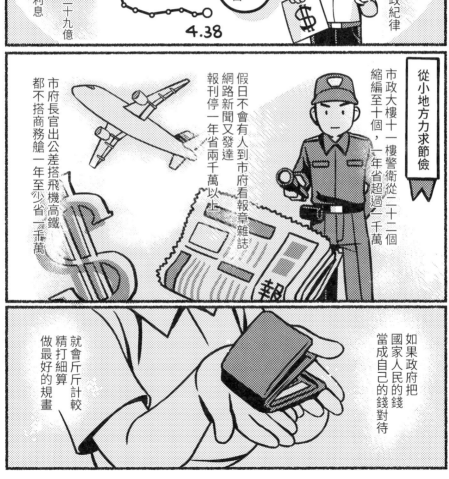

從小地方力求節儉

市政大樓十一樓警衛從二十二個縮編至十個，一年省超過一千萬

假日不會有人到市府看報章雜誌網路新聞又發達報刊停一年省兩千萬以上

市府長官出公差搭飛機高鐵都不搭商務艙一年至少省一千萬

如果政府把國家人民的錢當成自己的錢對待

就會斤斤計較精打細算做最好的規畫

每到選舉期間候選人通常要租一間競選辦公室或競選總部

二○一八年我競選台北市長連任時競選辦公室被北市府建管處給抄掉！

這種分租的工作空間可以按照座位的數目租賃很適合我競選團隊的需求

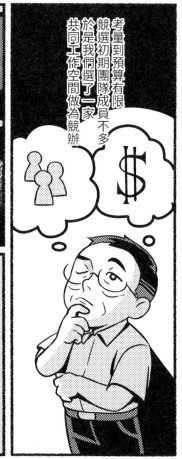

考量到預算有限競選初期團隊成員不多於是我們選了一家共同工作空間做為競辦

結果沒想到那家共同工作空間因為違反建管處的土地使用分區管制遭到議員檢舉最後被台北市政府的建管處查處

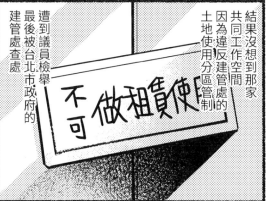

不可做租賃使用

管制規則：六米內的巷道，兩旁房子只有一、二樓可做辦公室使用

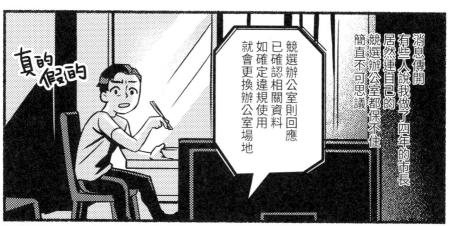

真的假的

競選辦公室則回應
已確認相關資料
如確定違規使用
就會更換辦公室場地

消息傳開
有些人說我做了四年的市長
居然連自己的
競選辦公室都保不住
簡直不可思議

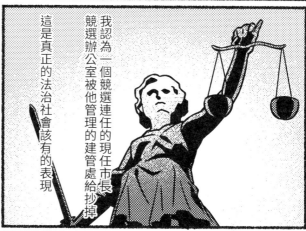

我認為一個競選連任的現任市長
競選辦公室被他管理的建管處給抄掉
這是真正的法治社會該有的表現

「王子犯法與庶民同罪」
這句話五千多年來
都被視為只是一個理想
今日卻在台北市被真正落實了

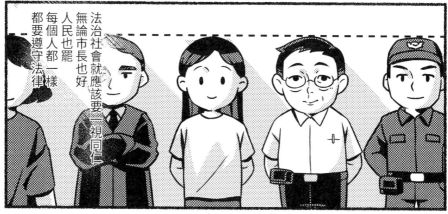

法治社會就應該要一視同仁
無論市長也罷
人民也罷
每個人都一樣
都要遵守法律

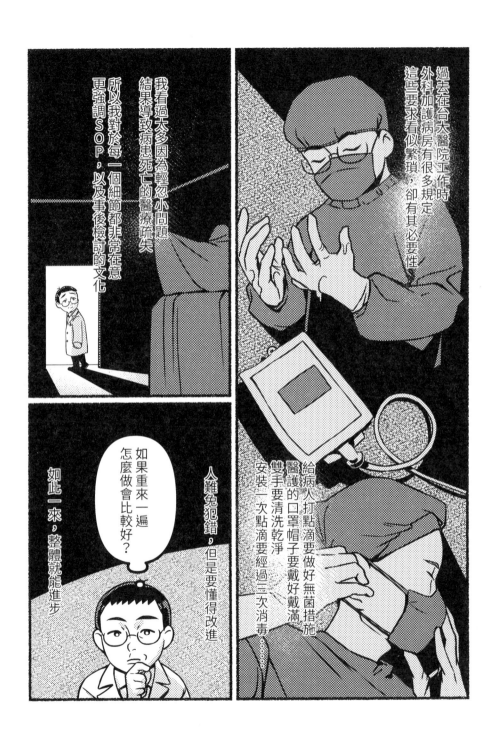

過去在台大醫院工作時
外科加護病房有很多規定
這些要求看似繁瑣，卻有其必要性

給病人打點滴要做好無菌措施
醫護的口罩帽子要戴好戴滿
雙手要清洗乾淨
安裝一次點滴要經過三次消毒……

我看過太多因為輕忽小問題
結果導致病患死亡的醫療疏失
所以我對於每一個細節都非常在意
更強調ＳＯＰ，以及事後檢討的文化

人難免犯錯，但是要懂得改進
如果重來一遍
怎麼做會比較好？
如此一來，整體就能進步

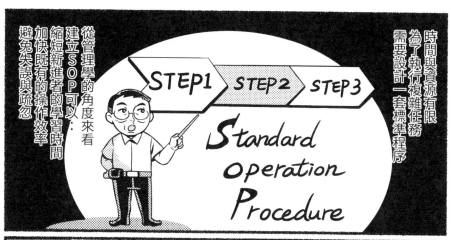

時間與資源有限 為了執行複雜任務 需要設計一套標準程序

從管理學的角度來看 建立SOP可以： 縮短新進者的學習時間 加快既有的操作效率 避免失誤與疏忽

STEP1 STEP2 STEP3

**S**tandard **O**peration **P**rocedure

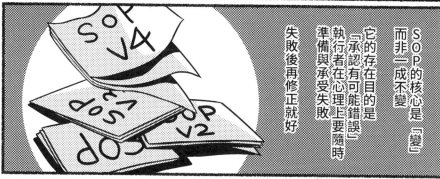

SOP的核心是「變」 而非一成不變

它的存在目的是 「承認有可能錯誤」 執行者在心理上要隨時 準備與承受失敗

失敗後再修正就好

SOP V4 SOP V3 SOP V2

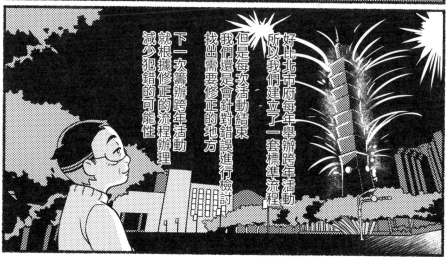

好比北市府每年舉辦跨年活動 所以我們建立了一套標準流程 但是每次活動結束 我們還是會針對錯誤進行檢討 找出需要修正的地方 下一次籌辦跨年活動 就根據修正的流程辦理 減少犯錯的可能性

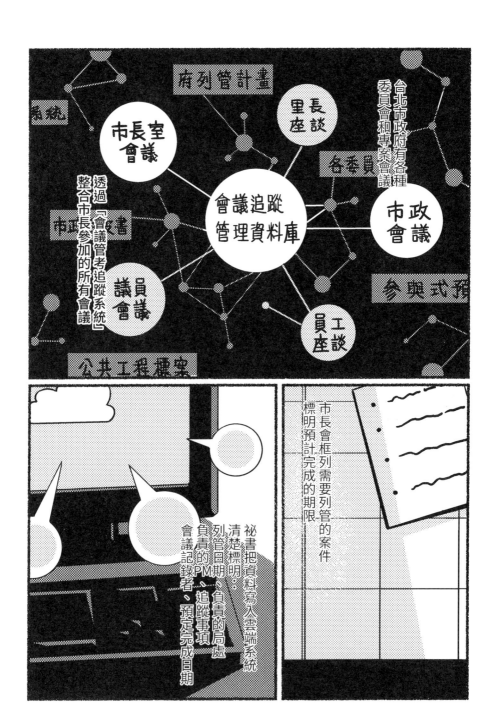

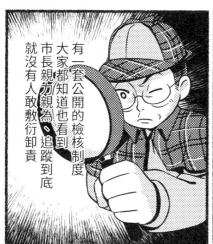

有一套公開的檢核制度，大家都知道也看到，市長親力親為，追蹤到底，就沒有人敢敷衍卸責。

團隊管理的核心精神、民主的真諦..

當一件事情出錯的時候，誰要負起責任、誰要被檢討處罰，一切都清楚明白，就是責任政治。

有責任，才會有權力。

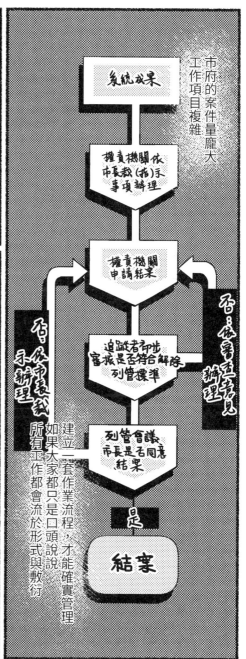

市府的案件量龐大，工作項目複雜

系統成果

權責機關依市長裁（指）示事項辦理

權責機關申請結果

追蹤者初步審核是否符合解除列管標準

列管會議市長是否同意結果

是

結案

否：提案至主管辦理

否：依市長裁示辦理

建立一套作業流程，才能確實管理

如果大家都只是口頭說說，所有工作都會流於形式與敷衍

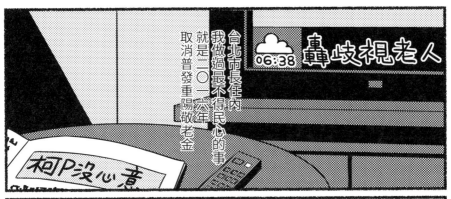

轟 歧視老人

06:38

台北市長任內
我做過最不得民心的事
就是二〇一六年
取消普發重陽敬老金

柯P沒心意

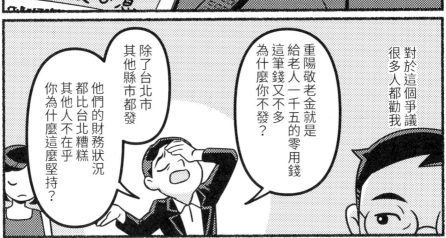

對於這個爭議
很多人都勸我

重陽敬老金就是
給老人一千五的零用錢
這筆錢又不多
為什麼你不發?

除了台北市
其他縣市都發

他們的財務狀況
都比台北糟糕
其他人不在乎
你為什麼這麼堅持?

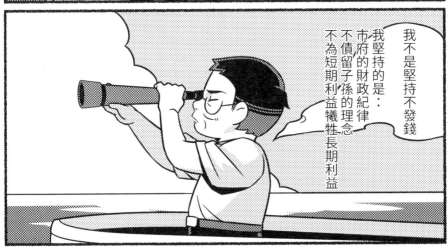

我不是堅持不發錢
我堅持的是:
市府的財政紀律
不債留子孫的理念
不為短期利益犧牲長期利益

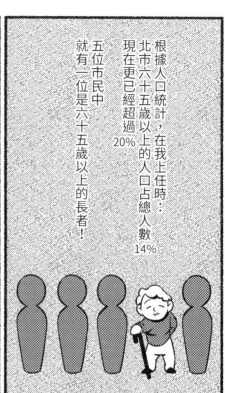

根據人口統計，在我上任時…
北市六十五歲以上的人口占總人數14%
現在更已經超過20%
五位市民中
就有一位是六十五歲以上的長者！

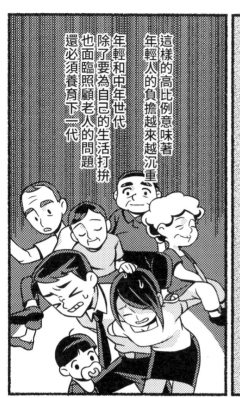

這樣的高比例意味著
年輕人的負擔越來越沉重

年輕和中年世代
除了要為自己的生活打拚
也面臨照顧老人的問題
還必須養育下一代

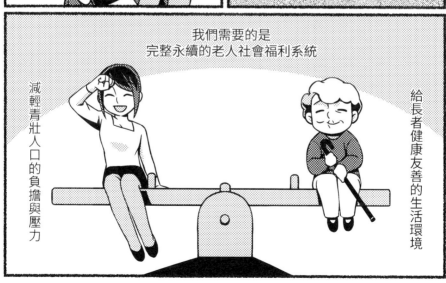

我們需要的是
完整永續的老人社會福利系統

減輕青壯人口的負擔與壓力

給長者健康友善的生活環境

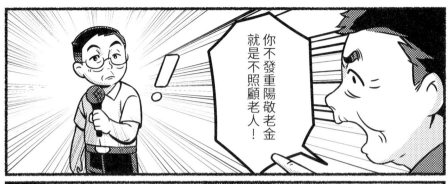

你不發重陽敬老金就是不照顧老人！

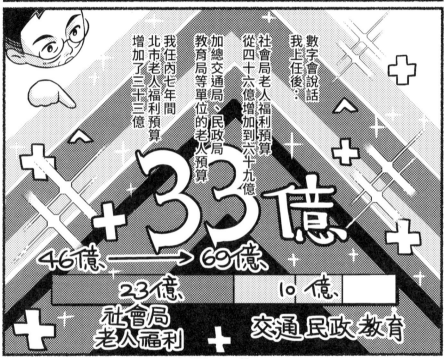

數字會說話
我上任後…

社會局老人福利預算從四十六億增加到六十九億

加總交通局、民政局、教育局等單位的老人預算

我任內七年間北市老人福利預算增加了三十三億

33億

46億 ⟶ 69億

23億　　10億

社會局老人福利　交通民政教育

這些錢都用在哪裡？

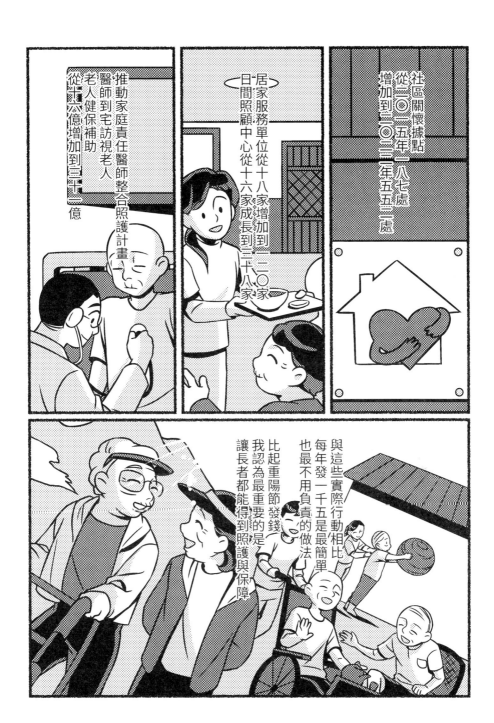

社區關懷據點
從二○一五年二
八七處
增加到二○二二年五五二處

居家服務單位從十八家
增加到二二三○家
日間照顧中心從十六家成長到三十八家

推動家庭責任醫師整合照護計畫
醫師到宅訪視老人
老人健保補助
從十六億增加到三十二億

與這些實際行動相比
每年發一千五是最簡單
也最不用負責的做法
比起重陽節發錢
我認為最重要的是
讓長者都能得到照護與保障

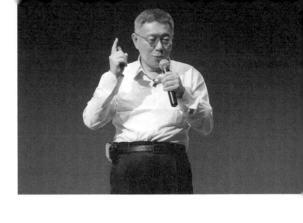

政治只有三個原則：對的事情做、不對的事情不要做、認真做。

雖然原則很簡單，但困難的是「堅持」。

沒有正直誠信的團隊合作等同於共犯結構。

有任期的選舉制度加上沒有歷史觀的政治人物，造成今日台灣政治的困局。

沒有長期規畫的建設，不肯面對問題，只有債留子孫的大撒幣政策。

節約預算和提高預算執行率都只是負責的表現，也是「不債留子孫」態度的表現。

如果預算編列不確實，乾脆不要編預算，就寫「我要錢」就好了。

104

我們不可能一天就可以改變這個國家，但更不可能期待什麼事都不做，這個國家自己會改變。所有的改變都是一步一步累積而來的。

想要改變一件事情，不是先改變「屹立不搖」的那群人，而是先找到願意接納新技術、改變思考模式的人。

不要因為怕被罵就故意掩藏，這樣反而會失去信用，讓人對你更不信任。

壞消息往上傳的速度，決定一個團體的好壞。

首長最重要的工作是建立企業文化，並且維護它。

最好的管理就是不用管理。

如果團隊對於是非對錯，大家意見一致，根本不需要管理。

每個人都做好自己該做的事，就是對這個社會最大的貢獻。

當一件事情出錯的時候，誰要負起責任、誰要被檢討處罰，一切都清楚明白，就是責任政治。**有責任，才會有權力。**

只有一次坐公車上班，早上七點半開晨會，這個是作秀。

連續八年坐公車上班，天天早上七點半開晨會，這個是傳奇。

當管理者能夠以身作則、正直認真，那麼他領導的團隊自然會跟隨效法。

行政效能的重點在於管理和溝通。

效率不是指一路向前衝，還要能夠進行資源整合和分析反應。

管小事的一個目的，是塑造有紀律的文化。

執行力是一種意志的修練，也是行政治理的關鍵。

想要把一件事情做好，有時候得自己扛起來做，求人不如求己。

有些事，做了未必能改變世界，但是不做就什麼都不會改變。

一個真正好的員工，是不喜歡的事也可以做得很好，而且認真去做，因為那是責任。

想要也願意把自己的事情做好，是很重要的驅力，不只是 responsibility（職責），更是 commitment（投入）。

從政就是去做社會需要解決的事。

**政府必須是可信的。**

台灣政壇最糟糕的問題在於，政府說話，底下沒有人相信，為什麼？

因為反覆無常，沒有誠信，深澳電廠的建與不建就是最好的例子。

先解決人的問題，事情才容易辦成功，

用事前的溝通取代事後的衝突，先找出可能遇到的困難，

台灣才有可能擺脫淺碟政治的惡性循環。

建立一個不會因為政務官更迭、政權轉移而影響文官工作內容的文化與制度，

看到不對的事情應該立刻舉手表示反對，如果無法處理，

則盡速提送到市長室會議討論，千萬不要禍留子孫。

我們是解決問題的政府，而不是解釋問題的政府。

二○二○年
十二月三十日
基隆、新北、
桃園、台中接連
宣布停辦跨年

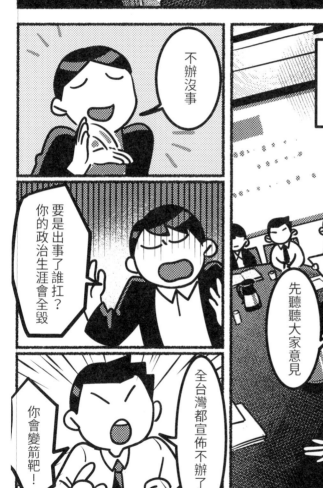

不辦沒事

要是出事了誰扛？
你的政治生涯會全毀

全台灣都宣佈不辦了

你會變箭靶！

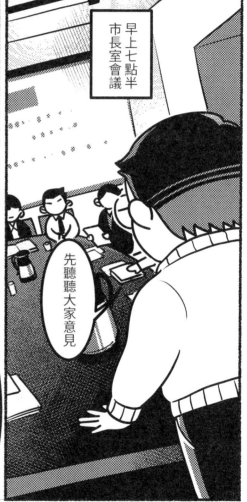

早上七點半
市長室會議

先聽聽大家意見

開始報告吧

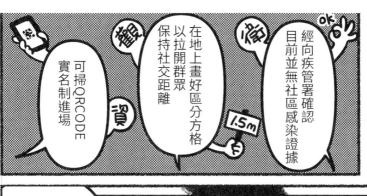

可掃QRCODE
實名制進場

在地上畫好區分方格
以拉開群眾
保持社交距離

1.5m

經向疾管署確認
目前並無社區感染證據

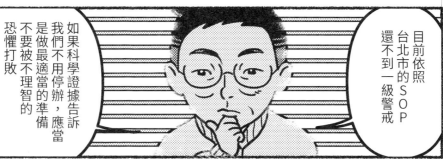

目前依照
台北市的SOP
還不到一級警戒

如果科學證據告訴
我們不用停辦，應當
是做最適當的準備
不要被不理智的
恐懼打敗

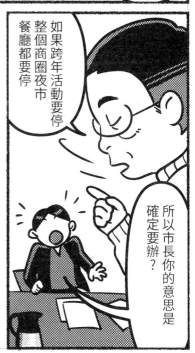

如果跨年活動要停
整個商圈夜市
餐廳都要停

所以市長你的意思是
確定要辦？

用科學、數據
來做決定
相信眾人智慧勝過個人智慧

我的政治團隊中有很多年輕人

常常有人問我為什麼願意給年輕人機會？

什麼叫做年輕人？在我的定義裡，可以揮霍生命的人就是年輕人

他們還有很多時間可以去嘗試，他們沒有什麼可以失去的，他們的機會成本低，所以敢於勇往直前

不是我有遠見或識人，真正的源因是我不是那麼在意自己的成功失敗

我敢於以自己的成敗為賭注，讓年輕人去冒險和試驗，犯錯道歉就好，做不好就修正，修正之後再繼續前進

逍遙

成敗

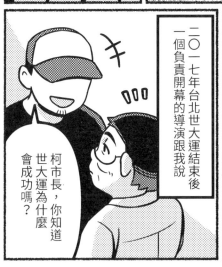

二〇一七年台北世大運結束後一個負責開幕的導演跟我說

柯市長，你知道世大運為什麼會成功嗎？

112

我一直相信
年輕人是國家未來的重要力量
所以我非常願意放手
讓他們盡情發揮

世大運開閉幕典禮的導演
平均才三十五歲
但他們的熱忱和用心
打造了一座城市的榮耀

因為你都
沒有管我們

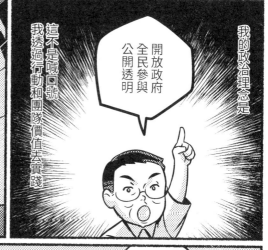

我的政治理念是

開放政府
全民參與
公開透明

這不是喊口號
我透過行動和團隊價值去實踐

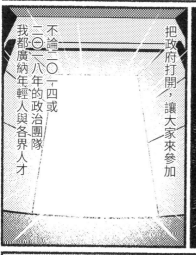

把政府打開，讓大家來參加

不論二〇一四或
二〇一八年的政治團隊
我都廣納年輕人與各界人才

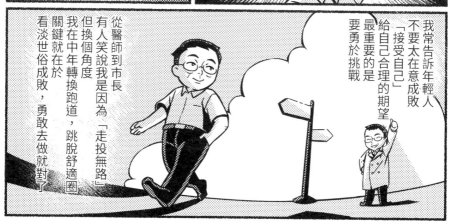

我常告訴年輕人
不要太在意成敗
「接受自己」
給自己合理的期望
最重要的是
要勇於挑戰

從醫師到市長
有人笑說我是因為「走投無路」
但換個角度
我在中年轉換跑道，跳脫舒適圈
關鍵就在於
看淡世俗成敗，勇敢去做就對了

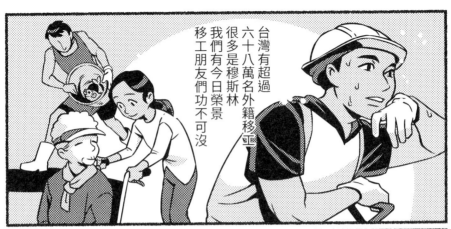

台灣有超過
六十八萬名外籍移工
很多是穆斯林
我們有今日榮景
移工朋友們功不可沒

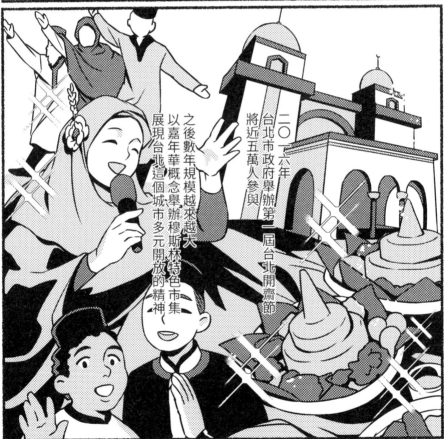

二〇一六年
台北市政府舉辦第一屆台北開齋節
將近五萬人參與

之後數年規模越來越大
以嘉年華概念舉辦穆斯林特色市集
展現台北這個城市多元開放的精神

114

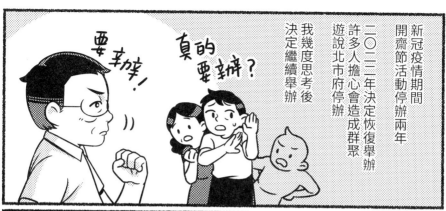

新冠疫情期間
開齋節活動停辦兩年

二〇二三年決定恢復舉辦
許多人擔心會造成群聚
遊說北市府停辦

我幾度思考後
決定繼續舉辦

真的要辦？

要辦！

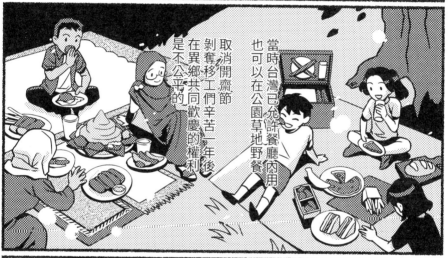

當時台灣已允許餐廳內用
也可以在公園草地野餐

取消開齋節
剝奪移工們辛苦一年後
在異鄉共同歡慶的權利
是不公平的

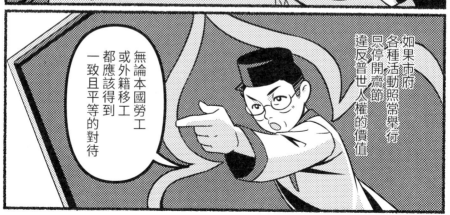

如果市府
各種活動照常舉行
只停辦開齋節
違反普世人權的價值

無論本國勞工
或外籍移工
都應該得到
一致且平等的對待

115

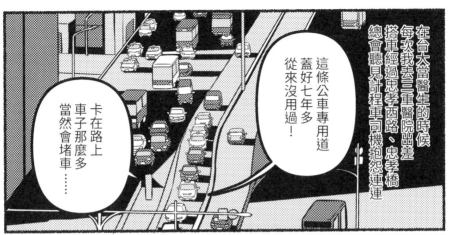

在台大當醫生的時候
每次我去三重醫院出差
搭車經過忠孝西路、忠孝橋
總會聽見計程車司機抱怨連連

這條公車專用道
蓋好七年多
從來沒用過！

卡在路上
車子那麼多
當然會堵車……

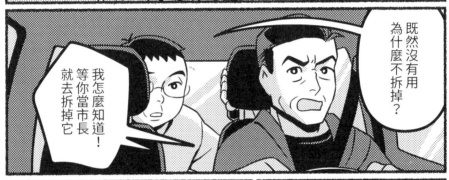

既然沒有用
為什麼不拆掉？

我怎麼知道！
等你當市長
就去拆掉它

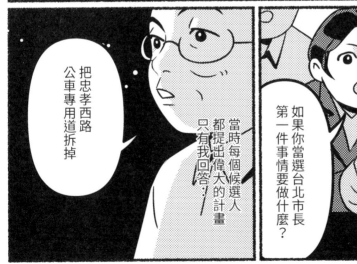

我還記得當年參選時
有記者問我

如果你當選台北市長
第一件事情要做什麼？

當時每個候選人
都提出偉大的計畫
只有我回答：

把忠孝西路
公車專用道拆掉

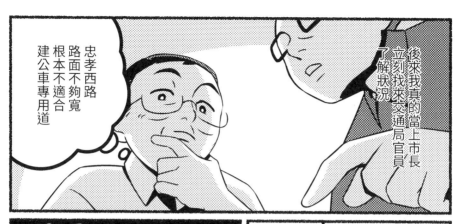

後來我真的當上市長
立刻找來交通局官員
了解狀況

忠孝西路
路面不夠寬
根本不適合
建公車專用道

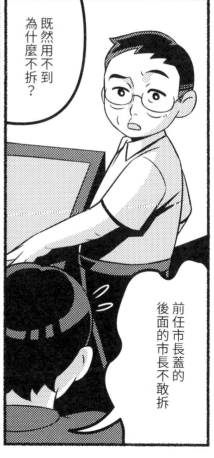

既然用不到
為什麼不拆？

前任市長蓋的
後面的市長不敢拆

這是什麼理由？
○○○○○○

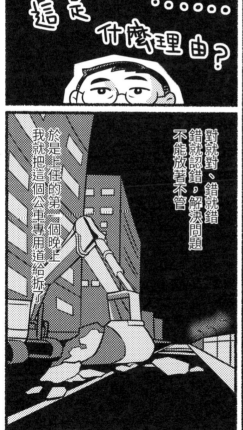

對就對、錯就錯
錯就認錯，解決問題
不能放著不管

於是上任的第一個晚上
我就把這個公車專用道給拆了

117

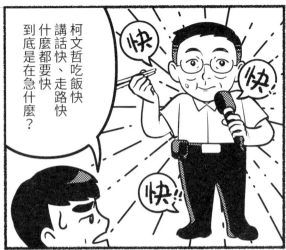

柯文哲吃飯快
講話快、走路快
什麼都要快
到底是在急什麼？

天下武功
唯快不破

迅速是我在
外科醫師生涯中
養成的習慣

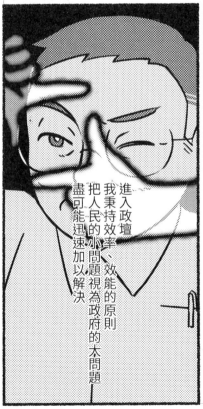

如果病人心臟停跳五分鐘
就算勉強救回來他也是植物人
要救人，當然要快
錯失搶救關鍵時機，做什麼補救都沒用了

進入政壇
我秉持效率、效能的原則
把人民的小問題視為政府的大問題
盡可能迅速加以解決

118

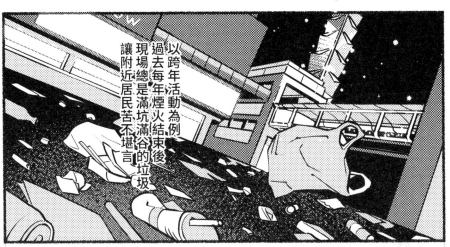

以跨年活動為例
過去每年煙火結束後
現場總是滿坑滿谷的垃圾
讓附近居民苦不堪言

二〇一五年
一百一十八萬人的跨年晚會結束
北市環保局在凌晨一點四十
就把總計十九點四七公噸的垃圾
全部清光光！
迅速恢復市容

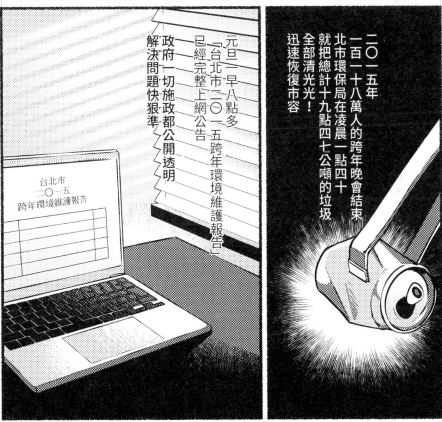

元旦一早八點多
「台北市二〇一五跨年環境維護報告」
已經完整上網公告

政府一切施政都公開透明
解決問題快狠準

台北市
二〇一五
跨年環境維護報告

政治是一種價值的選擇。

用科學的方法解決問題，不理性、不科學、不務實只會製造更多的問題。

問題論：面對問題是解決問題的第一步。

把小問題都解決了，就沒有大問題。

把所有的小問題都解決了，就根本沒有問題。

你不解決問題，問題會解決你。

當問題還不是問題的時候，你拿出來講，大家都會幫你；

當問題已經變成問題的時候，你才拿出來講，只會被Ｋ。

做最適當的準備，不要被不理性的恐懼打敗。

結果不好的時候，不要懷疑，一定是方法錯了，必須重新改過。

這些都是要戒除的政治文化。

會而不議，議而不決，決而不行，行而不徹底。

政治的核心是執行力。

沒有調查研究，就沒有發言權。

沒有統計就沒有統治。沒有數據，就不是調查研究。

很多時候不是大的打敗小的，也不是強者打敗弱者，而是速度快的打敗速度慢的。

我們國家一個很大的問題在於，出事了一定要找一個女巫來燒死，但沒有真正解決問題。

我們應該建立敢於冒險的文化，允許失敗，提高對失敗的容忍度，不要因為一成的失敗機率就不敢做。

**快速與效率是致勝的關鍵。**

世大運的成功，最大的收穫不是得到褒獎讚譽，而是成功建立起台灣人的自信心。

注意觀察哪裡有問題，往往不用採取行動就可以解決問題。

結果是檢驗真理的唯一標準。

「政治」是一種科學。在這個時代，施政都必須以數據當基礎。

進行政治改革時，最困難的往往不是創造新事物，而是如何讓舊事物安靜退場。

積小勝而成大勝，將量變轉為質變，才有可能真正落實改革。

創新是台灣唯一的出路。

這是人類心理的問題，少掉東西所產生的痛苦與增加產生的喜悅相較，差距在兩倍以上。

遠遠大於增加一單位的金錢所能增加的快樂。

人們少獲得一單位的金錢，內心所產生的痛苦和不悅，

以理性、務實、科學的精神，重建廉能政府，

依據憲法規定到立法院進行國情報告，建立責任政治，

才能解決總統有權無責的亂象。

要想改變淺碟政治，沒有別的，就是務實而已。

我常到各大專院校、高中演講，希望和青年建立穩聊關係，既然是「穩定聊天」的關係，那麼接受同學們面對面提問，哪有什麼好逃避的？

常常有人問我，為什麼願意給年輕人機會？

真正的原因是，我不是那麼在意自己的成功失敗。

我敢於以自己的成敗為賭注，讓年輕人去冒險和試驗。

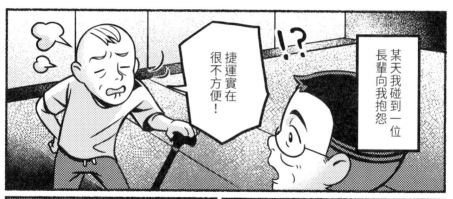

某天我碰到一位長輩向我抱怨

捷運實在很不方便！

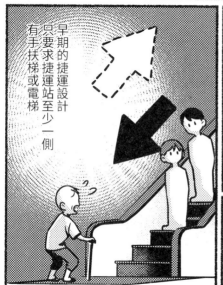

早期的捷運設計只要求捷運站至少一側有手扶梯或電梯

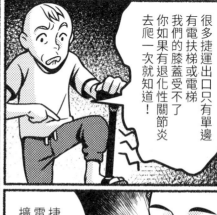

很多捷運出口只有單邊有電扶梯或電梯，我們的膝蓋受不了你如果有退化性關節炎去爬一次就知道！

捷運電扶梯電梯改善與擴充計畫

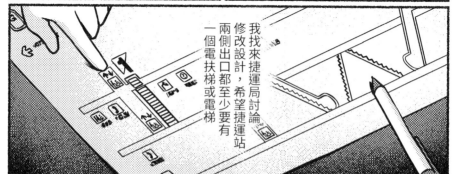

我找來捷運局討論修改設計，希望捷運站兩側出口都至少要有一個電扶梯或電梯

126

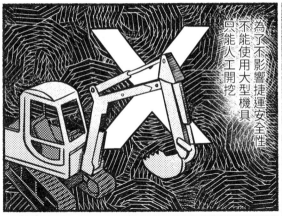

為了不影響捷運安全性
不能使用大型機具
只能人工開挖

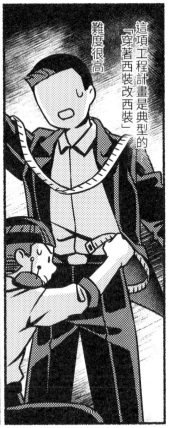

這項工程計畫是典型的
「穿著西裝改西裝」
難度很高

為了不影響乘客
只能夜間施工
施工封閉出入口
又會帶來大量客訴
種種因素都讓改造任務更加艱鉅

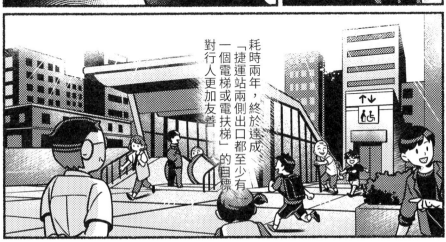

耗時兩年，終於達成
「捷運站兩側出口都至少有
一個電梯或電扶梯」的目標
對行人更加友善

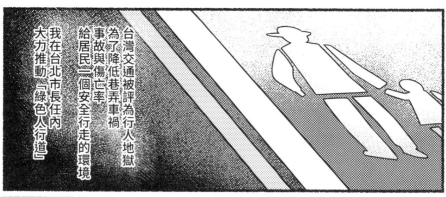

台灣交通被評為行人地獄

為了降低巷弄車禍

事故與傷亡率

給居民一個安全行走的環境

我在台北市長任內

大力推動『綠色人行道』

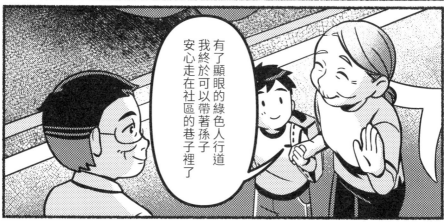

有了顯眼的綠色人行道

我終於可以帶著孫子

安心走在社區的巷子裡了

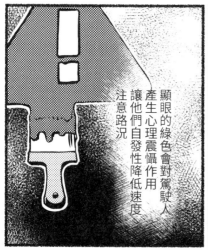

顯眼的綠色會對駕駛人

產生心理震懾作用

讓他們自發性降低速度

注意路況

政治，要落實在

人民生活的每一天

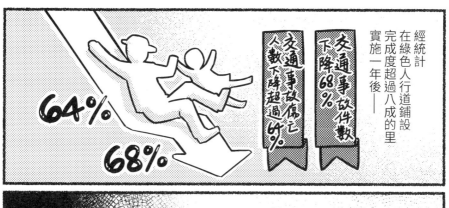

「要認識一個城市的好壞，就去看它的市場⋯」

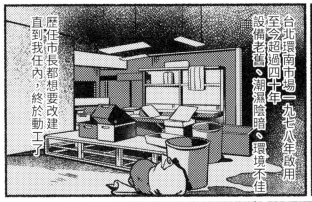

台北環南市場一九七八年啟用，至今超過四十年，設備老舊、潮濕陰暗、環境不佳。

歷任市長都想要改建，直到我任內，終於動工了。

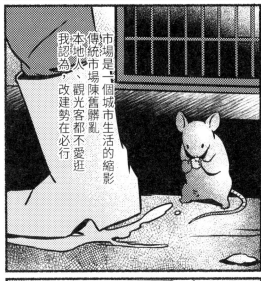

市場是一個城市生活的縮影。

傳統市場陳舊髒亂，本地人、觀光客都不愛逛，我認為，改建勢在必行。

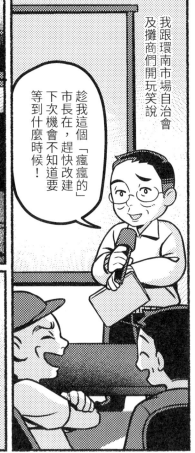

我跟環南市場自治會及攤商們開玩笑說：

趁我這個「瘋瘋的」市長在，趕快改建，下次機會不知道要等到什麼時候！

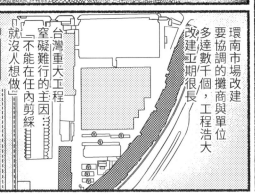

環南市場改建要協調的攤商與單位多達數千個，工程浩大，改建工期很長。

台灣重大工程窒礙難行的主因：「不能在任內剪綵，就沒人想做」

130

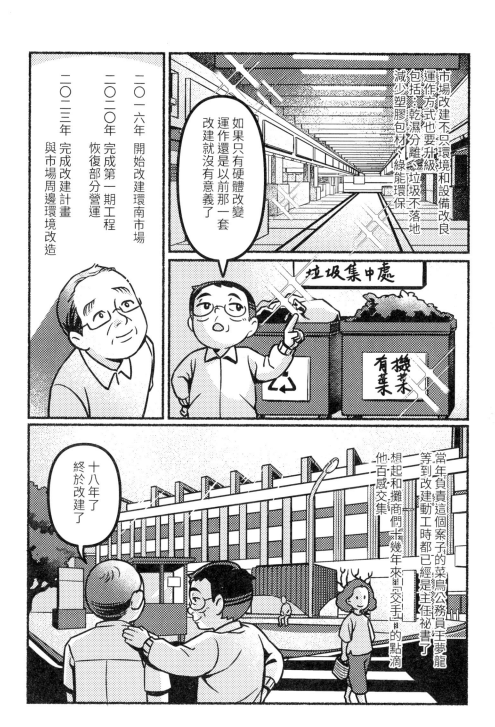

市場改建不只環境和設備改良
運作方式也要升級
包括：乾濕分離，垃圾不落地
減少塑膠包材，綠能環保

如果只有硬體改變
運作還是以前那一套
改建就沒有意義了

二○一六年 開始改建環南市場
二○二○年 完成第一期工程
恢復部分營運
二○二三年 完成改建計畫
與市場周邊環境改造

垃圾集中處

有菜
撿菜

十八年了
終於改建了

當年負責這個案子的菜鳥公務員王夢龍
等到改建動工時都已經是主任祕書了

想起和攤商們十幾年來過「交手」的點滴
他百感交集

131

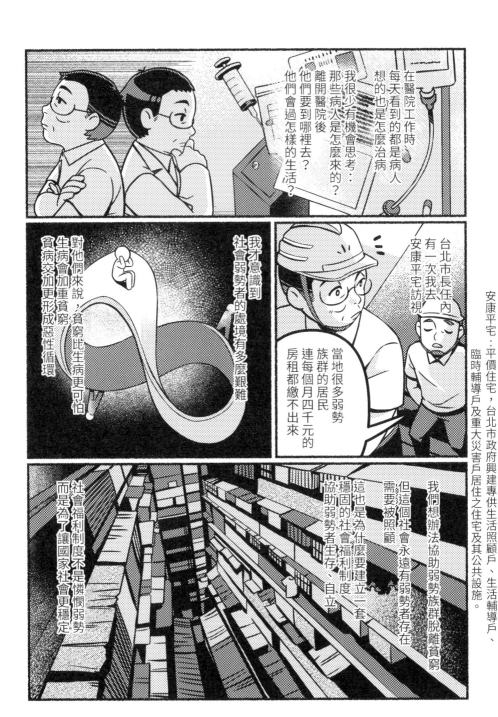

在醫院工作時，每天看到的都是病人，想的也是怎麼治病。

我很少有機會思考：那些病人是怎麼來的？他們要到哪裡去？他們離開醫院後會過怎樣的生活？

台北市長任內有一次我去安康平宅訪視。

當地很多弱勢族群的居民，連每個月四千元的房租都繳不出來。

我才意識到社會弱勢者的處境有多麼艱難。

對他們來說，貧窮比生病更可怕，生病會加重貧窮，貧病交加更形成惡性循環。

我們想辦法協助弱勢族群脫離貧窮，但這個社會永遠有弱勢者存在，需要被照顧。

這也是為什麼要建立一套穩固的社會福利制度，協助弱勢者生存、自立。

社會福利制度不是憐憫弱勢，而是為了讓國家社會更穩定。

安康平宅：平價住宅，台北市政府興建專供生活照顧戶、生活輔導戶、臨時輔導戶及重大災害戶居住之住宅及其公共設施。

132

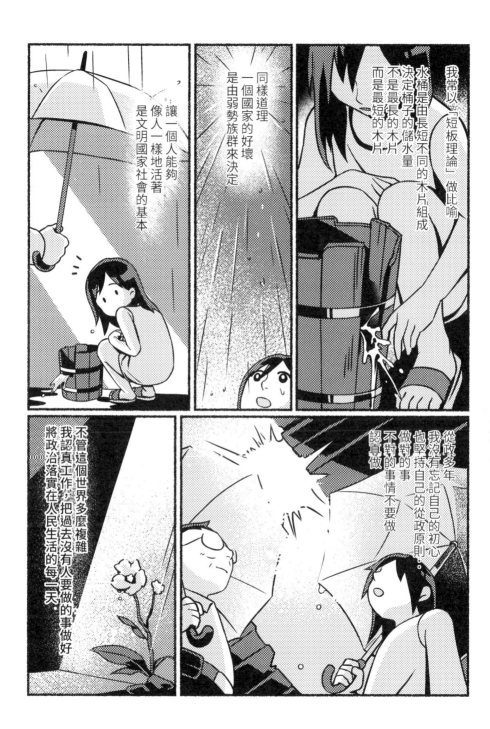

我常以「短板理論」做比喻

水桶是由長短不同的木片組成

決定桶子的儲水量
不是最長的木片
而是最短的木片

同樣道理
一個國家的好壞
是由弱勢族群來決定

讓一個人能夠
像人一樣地活著
是文明國家社會的基本

從政多年
我沒有忘記自己的初心
也堅持自己的從政原則：

做對的事
不對的事情不要做
認真做

不管這個世界多麼複雜
我認真工作，把過去沒有人要做的事做好
將政治落實在人民生活的每一天。

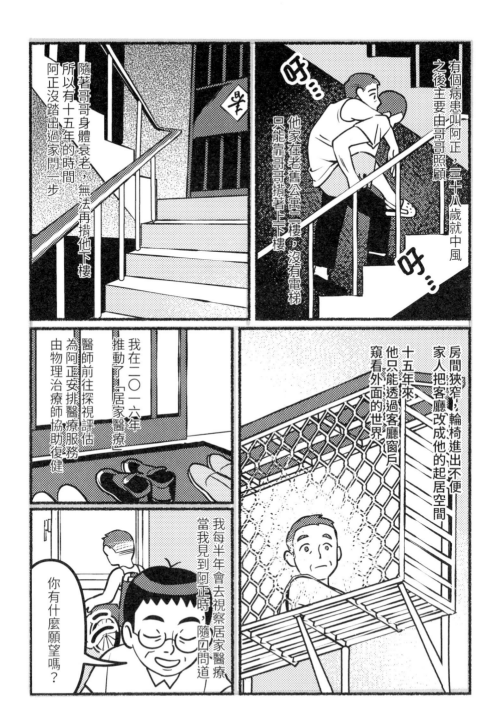

有個病患叫阿正，三十八歲就中風，之後主要由哥哥照顧。

他家在老舊公寓二樓，沒有電梯，只能靠哥哥揹著上下樓。

隨著哥哥身體衰老，無法再揹他下樓，所以有十五年的時間，阿正沒踏出過家門一步。

房間狹窄，輪椅進出不便，家人把客廳改成他的起居空間。

十五年來，他只能透過客廳窗戶，窺看外面的世界。

我在二〇一六年推動了「居家醫療」，為阿正安排醫療服務，由物理治療師協助復健，醫師前往探視評估。

我每半年會去視察居家醫療，當我見到阿正時，隨口問道：

你有什麼願望嗎？

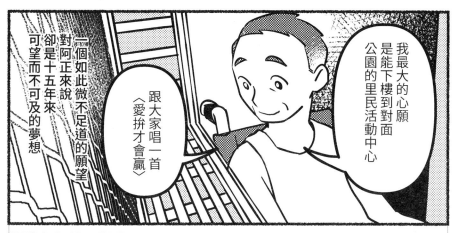

我最大的心願是能下樓到對面公園的里民活動中心

跟大家唱一首〈愛拚才會贏〉

一個如此微不足道的願望對阿正來說卻是十五年來可望而不可及的夢想

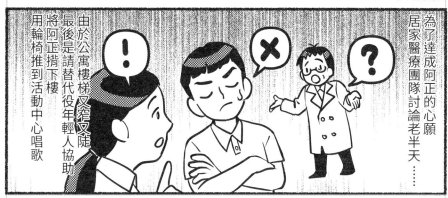

為了達成阿正的心願居家醫療團隊討論老半天……

由於公寓樓梯又窄又陡最後是請替代役年輕人協助將阿正揹下樓用輪椅推到活動中心唱歌

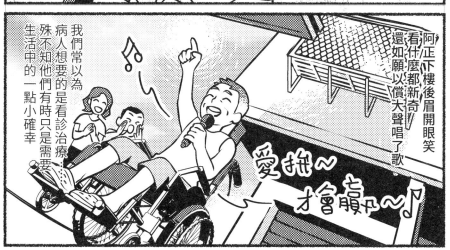

阿正下樓後眉開眼笑看什麼都新奇還如願以償大聲唱了歌

愛拚~才會贏~♪

我們常以為病人想要的是看診治療殊不知他們有時只是需要生活中的一點小確幸

135

在我台北市長任內
二○一六年起就在市內
領先全台
幾處校園
試辦推動共融遊具

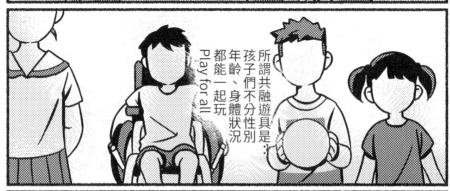

所謂共融遊具是：
孩子們不分性別
年齡、身體狀況
都能一起玩
Play for all

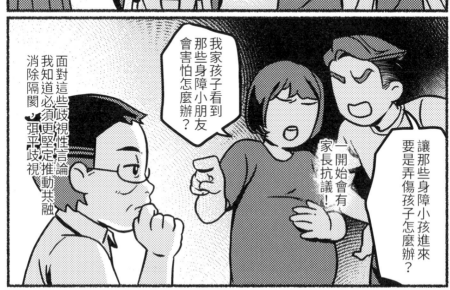

我家孩子看到
那些身障小朋友
會害怕怎麼辦？

讓那些身障小孩進來
要是弄傷孩子怎麼辦？

一開始會有
家長抗議！

面對這些歧視性言論
我知道必須更堅定推動共融
消除隔閡、弭平歧視

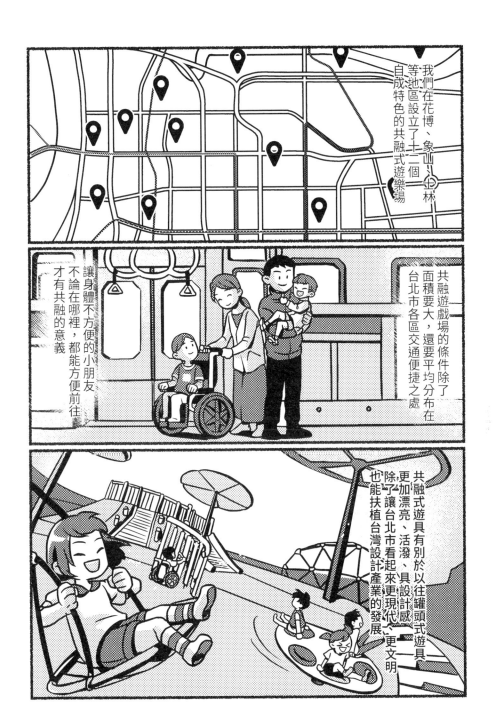

我們在花博、象山、中林等地區設立了十二個自成特色的共融式遊樂場

共融遊戲場的條件除了面積要大，還要平均分布在台北市各區交通便捷之處

讓身體不方便的小朋友，不論在哪裡，都能方便前往，才有共融的意義

共融式遊具有別於以往罐頭式遊具，更加漂亮、活潑、具設計感、更現代、更文明。除了讓台北市看起來更有設計感，也能扶植台灣設計產業的發展

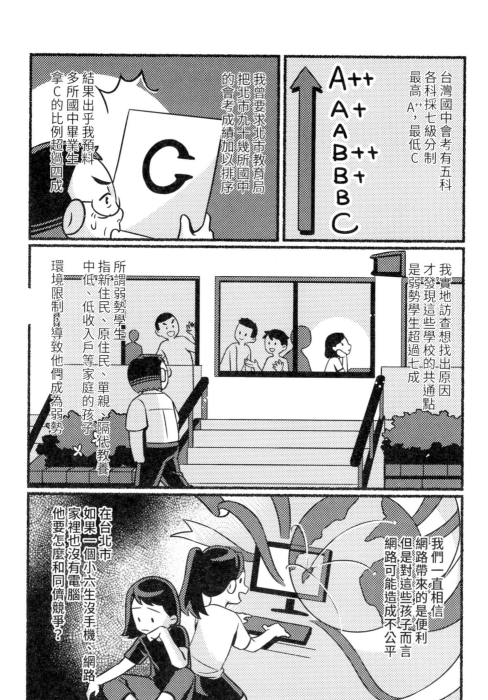

台灣國中會考有五科
各科採七級分制
最高A⁺⁺，最低C

A⁺⁺
A⁺
A
B⁺⁺
B⁺
B
C

我曾要求北市教育局
把北市九十幾所國中
的會考成績加以排序

結果出乎我預料
多所國中畢業生
拿C的比例超過四成

我實地訪查想找出原因
才發現這些學校的共通點
是弱勢學生超過七成

所謂弱勢學生
中指新住民、原住民、單親
低、低收入戶等家庭的孩子
環境限制，導致他們成為弱勢
隔代教養

我們一直相信
網路帶來的是便利
但是對這些孩子而言
網路可能造成不公平

在台北市
如果一個小六生沒手機、網路
家裡也沒有電腦
他要怎麼和同儕競爭？

138

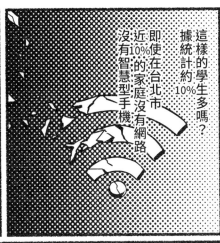

這樣的學生多嗎？
據統計約10%
即使在台北市
近10%的家庭沒有網路
沒有智慧型手機

現在的世界
無法使用網路
也會失去受教育的機會
在這樣環境下成長的孩子
從一開始就喪失競爭力

機會
我的目的是
打破貧窮世襲的危機

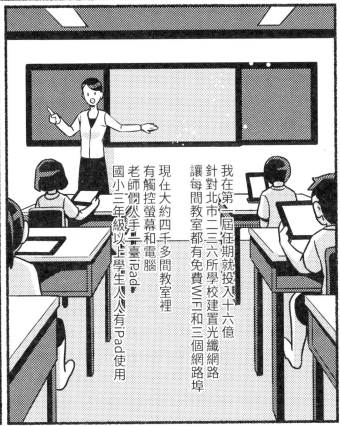

我在第一屆任期就投入十六億
針對北市二三六所學校建置光纖網路
讓每間教室都有免費WIFI和三個網路埠
現任大約四千多間教室裡
有觸控螢幕和電腦
老師們人手一臺iPad
國小三年級以上學生人人有iPad使用

為政之道在於耐煩。

一個國家的好壞，是由弱勢族群來決定的。

照顧弱勢族群，就是照顧國家。

政府能力有限，沒有辦法讓每件事情都做到公平，

但是至少有兩件事必須機會平等：

一個是教育；另一個是醫療。

政治必須落實在人民生活的每一天。

我反對亮點政治，只有一片黑暗的時候，才看得到亮點。

如果都是一片光明，怎麼看得到亮點？

法律是要遵守的，不是參考用的。

*我們改變的現在，決定下一代的未來。*

高房價就像是一顆腫瘤，當腫瘤很大時，不能貿然開刀割除，而是要透過化療、電療等醫療手段，先將它縮小，再加以切除。

居住正義的問題不是蓋幾棟社宅就可以解決的，更重要的是，確定政策，把制度和規範做起來。

「人民的小事」是「政府的大事」。

141

永遠不要相信單靠某一件事就可以改變這個國家，所有的改變都是勤奮與嚴謹累積而來的成果。

台灣面對疫情所犯的最大戰略錯誤在於：花太多力氣在振興，只想把經濟恢復到疫情發生之前，卻忘記真正應該做的是轉型。

「鄰里交通改善計畫」是一個微不足道的小工程，卻凸顯出台北是一個文明的城市。

人民真正關心的未必是那些大計畫，反而是生活中看似不起眼的小事。

「包容」這項特性，是台灣最大的優勢。

我一直相信，為政者做事，應該做的是基礎建設，而不是個案處理。

這個社會的任何進步，不是政治人物登高一呼就能立刻成功，而是落實在每一個人的微小進步中。

統獨雖是一個假議題，在台灣卻變成一個真問題，因為很多政治人物都試圖用這個議題來操縱民意。

如果台灣在現階段，不可能「統」，也不可能「獨」，那麼藍綠兩黨現在在亂什麼？

143

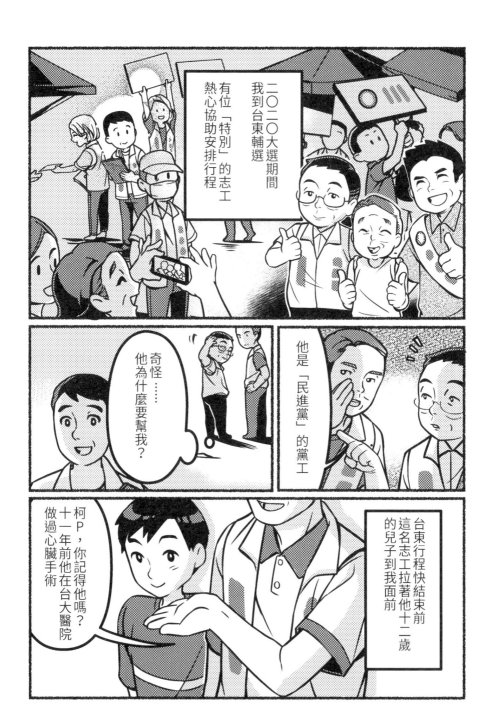

1.2.3～笑一個！

也是！

算起來，他當時只是個小baby我怎麼可能記得

其實當時我只是幫忙
打電話介紹醫生，安排病房——
我就是做該做的、能做的事

但對病人和家屬來說
醫生的一個小舉動
會改變他們的人生

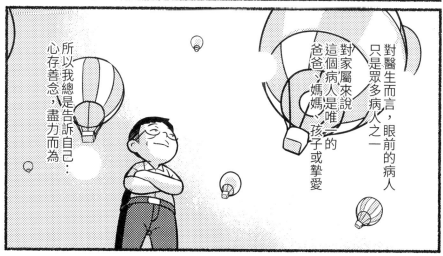

對醫生而言，眼前的病人
只是眾多病人之一

對家屬來說
這個病人是唯一的
爸爸、媽媽、孩子或摯愛

所以我總是告訴自己：
心存善念，盡力而為

145

我有一個夢想⋯⋯
騎著自行車
從基隆到屏東
完成「一日雙塔」的挑戰。

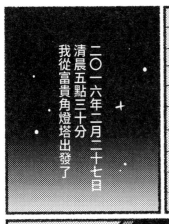

二〇一六年二月二十七日
清晨五點三十分
我從富貴角燈塔出發了

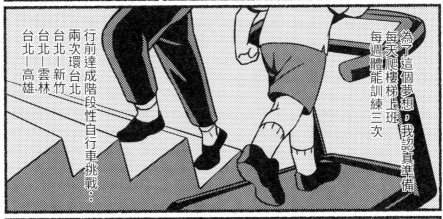

為了這個夢想，我認真準備。
每天爬樓梯上班
每週體能訓練三次

行前達成階段性自行車挑戰⋯⋯
兩次環台北
台北－新竹
台北－雲林
台北－高雄

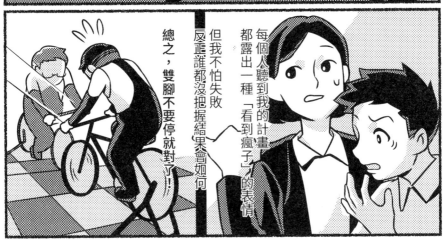

每個人聽到我的計畫
都露出一種「看到瘋子」的表情

但我不怕失敗
反正誰都沒把握結果會如何

總之，雙腳不要停就對了！！

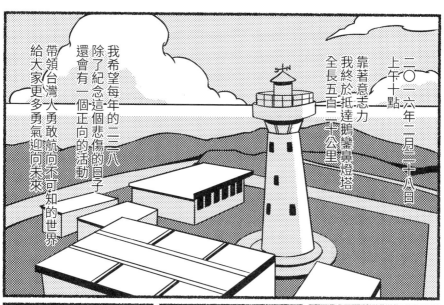

二〇二六年二月二十八日
上午十點
靠著意志力
我終於抵達鵝鑾鼻燈塔
全長五百二十公里

我希望每年的二二八
除了紀念這個悲傷的日子
還會有一個正向的活動
帶領台灣人勇敢航向不可知的世界
給大家更多勇氣迎向未來

二〇二二年，我再次挑戰一日北高

以現在的體力和年紀
其實我沒把握可以完成

但是我認為，人生在世
如果有完全把握才去做
那沒有幾件事可以做

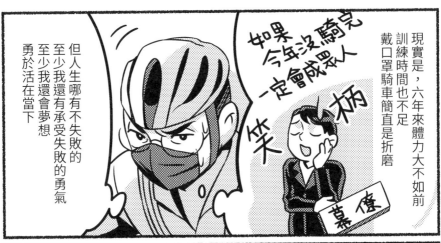

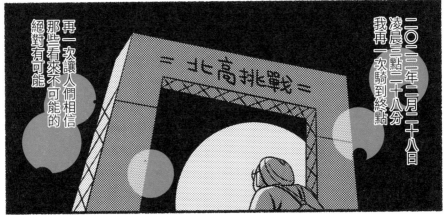

現實是，六年來體力大不如前
訓練時間也不足
戴口罩騎車簡直是折磨

如果今年沒騎完一定會成眾人笑柄

幕僚

但人生哪有不失敗的
至少我還有承受失敗的勇氣
至少我還會夢想
勇於活在當下

二○二三年二月二十八日
凌晨三點二十八分
我再一次騎到終點

再一次讓人們相信
那些看來不可能的
絕對有可能

北高挑戰

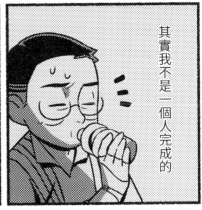

其實我不是一個人完成的

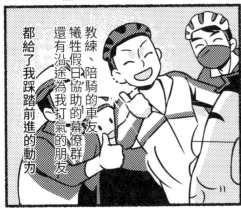

教練、陪騎的車友
犧牲假日協助的幕僚群
還有沿途為我打氣的朋友
都給了我踩踏前進的動力

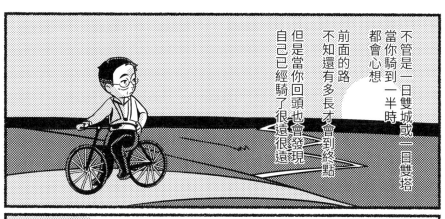

不管是一日雙城或二回雙塔
當你騎到一半時
都會心想
前面的路
不知還有多長才會到終點

但是當你回頭也會發現
自己已經騎了很遠很遠

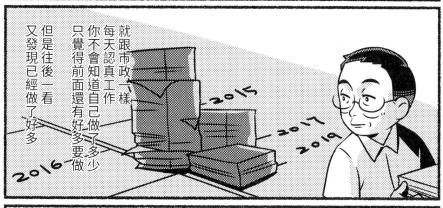

就跟市政一樣
每天認真工作
你不會知道自己做了多少
只覺得前面還有好多要做

2015
2016
2017
2019

但是往後一看
又發現已經做了好多

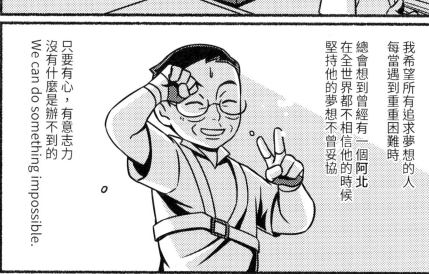

我希望所有追求夢想的人
每當遇到重重困難時
總會想到曾經有一個阿北
在全世界都不相信他的時候
堅持他的夢想不曾妥協

只要有心，有意志力
沒有什麼是辦不到的
We can do something impossible.

149

如果你不知道自己以前做過什麼壞事，去選舉一次就知道了，甚至連祖宗八代的事情都會被挖出來。

我不是反商，是反對奸商，反對官商勾結。

人活在世界上，沒有那麼多陰謀。

敵人永遠是你最好的老師。

沒有一場戰爭是靠防守打贏的。

執政不難，莫忘初衷而已。

政治不難，找回良心而已。

人生有四種境界：
把別人當自己，是博愛；
把自己當別人，是淡然；
把別人當別人，是智慧；
把自己當自己，是自在。

151

超越藍綠不是要把藍綠都消滅掉，而是讓藍綠可以和諧共存下去。

不要總是羨慕別人成功，因為你沒有那麼認真，付不起那個代價。

用簡單的心靈去面對複雜的世界。

忘掉失敗，勇往直前。這就是白目的力量。

政治人物與藝人最大的區別是，藝人只要帶給粉絲歡樂，
而政治人物卻要帶給選民希望。

做別人不願意做的事，做別人不敢做的事，做別人不想做的事。

人生是單行道，沒有辦法回頭，所以沒有什麼好後悔的，做自己，接受自己，對自己有合理的期望，這樣就好了。

夢想不可能一次到位，每天都要努力，一步步前進。

如果要有完全把握才去做，那沒有幾件事可以做。
我的人生就是要把做不到的事，變成做得到的事。

人生哪有不失敗的，無論成功失敗，都只是人生的過程，
至少我還有承受失敗的勇氣；
至少，我還會夢想、勇於活在當下。

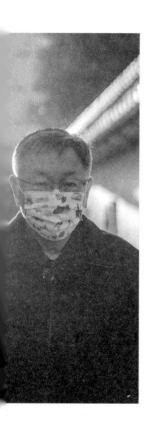

我希望所有追求夢想的人，

每當遇到重重困難，覺得好像怎樣都不可能完成時，

總會想到曾經有一個阿伯，

在全世界都不相信他的時候，堅持他的夢想不曾妥協過，

他相信自己，堅持追求自己的夢想。

只要有心，有意志力，沒有什麼是辦不到的。

We can do something impossible.

這個人生觀讓我在醫界沒有留下遺憾，而今天我仍然用這個精神在處理政治。

最後「心存善念，盡力而為」成了我的人生觀，

我曾救過很多人，當然也有很多救不回來的，

是人生的種種遭遇、種種經歷、種種行動，證明了你是誰，

決定了你到底是怎麼樣的人。

是你的所作所為，讓你的人生有意義。

**我希望台灣因為我的努力，可以變得更好。**

曾有人問我，棄醫從政，後不後悔？

這個問題，我很難回答。

但從某個角度來說，我雖然離開了醫療的急重症領域，

當上台北市長，也算是投入政治的急重症領域。

「急救」彷彿是我的宿命。

155

國家圖書館出版品預行編目資料

漫畫柯文哲
故事原創／柯文哲；繪製統籌／識御者
初版. -- 台北市：商周出版，城邦文化事業股份有限公司：
英屬蓋曼群島商家庭傳媒股份有限公司城邦分公司發行
2023.10　面；　公分

ISBN 978-626-318-831-0 (平裝)

1. CST：柯文哲 2.CST：漫畫 3.CST：傳記

947.41　　　　　　　　　　　　　　　　112013540

# 漫畫柯文哲

**故 事 原 創**／柯文哲
**繪 製 統 籌**／識御者
**責 任 編 輯**／陳玳妮
**版　　　權**／林易萱

**行 銷 業 務**／周丹蘋、賴正祐
**總 編 輯**／楊如玉
**總 經 理**／彭之琬
**事業群總經理**／黃淑貞
**發 行 人**／何飛鵬
**法 律 顧 問**／元禾法律事務所 王子文律師
**出　　　版**／商周出版
　　　　　　　城邦文化事業股份有限公司
　　　　　　　台北市中山區民生東路二段 141 號 4 樓
　　　　　　　電話：(02) 25007008　傳真：(02)25007759
　　　　　　　E-mail：bwp.service@cite.com.tw
**發　　　行**／英屬蓋曼群島商家庭傳媒股份有限公司城邦分公司
　　　　　　　台北市中山區民生東路二段 141 號 2 樓
　　　　　　　書虫客服服務專線：(02)25007718；(02)25007719
　　　　　　　服務時間：週一至週五上午 09:30-12:00；下午 13:30-17:00
　　　　　　　24 小時傳真專線：(02)25001990；(02)25001991
　　　　　　　劃撥帳號：19863813；戶名：書虫股份有限公司
　　　　　　　讀者服務信箱：service@readingclub.com.tw
　　　　　　　歡迎光臨城邦讀書花園　網址：www.cite.com.tw
**香港發行所**／城邦（香港）出版集團有限公司
　　　　　　　香港灣仔駱克道 193 號東超商業中心 1 樓
　　　　　　　E-mail：hkcite@biznetvigator.com
　　　　　　　電話：(852) 25086231　傳真：(852) 25789337
**馬新發行所**／城邦（馬新）出版集團【Cite (M) Sdn. Bhd. 】
　　　　　　　41, Jalan Radin Anum, Bandar Baru Sri Petaling,
　　　　　　　57000 Kuala Lumpur, Malaysia.
　　　　　　　Tel: (603) 90563833　Fax: (603) 90576622
　　　　　　　Email: cite@cite.com.my

**封 面 設 計**／李東記
**照 片 攝 影**／古欣芸、李敏嘉、林佳融、高瑞克、陳柏瑞、陳顯昌、葛子綱、黎宗鑫
**排　　　版**／張瀅渝
**印　　　刷**／卡樂彩色製版印刷有限公司
**經 銷 商**／聯合發行股份有限公司
　　　　　　　電話：(02)2917-8022　傳真：(02)2911-0053
　　　　　　　地址：新北市 231 新店區寶橋路 235 巷 6 弄 6 號 2 樓

■ 2023 年 10 月 05 日初版　　　　　　　　　　　　　Printed in Taiwan

**定價 380 元**

城邦讀書花園
www.cite.com.tw

請沿虛線對摺，謝謝！

| 書號：BK5210 | 書名：漫畫柯文哲 | 編碼： |
| :--- | :--- | :--- |

# 讀者回函卡

感謝您購買我們出版的書籍！請費心填寫此回函卡，我們將不定期寄上城邦集團最新的出版訊息。

線上版讀者回函卡

姓名：＿＿＿＿＿＿＿＿＿＿＿＿＿＿＿＿＿ 性別：□男 □女

生日：西元＿＿＿＿＿＿年＿＿＿＿＿月＿＿＿＿＿日

地址：＿＿＿＿＿＿＿＿＿＿＿＿＿＿＿＿＿＿＿＿＿＿＿

聯絡電話：＿＿＿＿＿＿＿＿＿＿ 傳真：＿＿＿＿＿＿＿＿

E-mail：

學歷：□ 1. 小學 □ 2. 國中 □ 3. 高中 □ 4. 大學 □ 5. 研究所以上

職業：□ 1. 學生 □ 2. 軍公教 □ 3. 服務 □ 4. 金融 □ 5. 製造 □ 6. 資訊

　　　□ 7. 傳播 □ 8. 自由業 □ 9. 農漁牧 □ 10. 家管 □ 11. 退休

　　　□ 12. 其他＿＿＿＿＿＿＿＿＿＿＿＿＿＿＿＿＿＿＿＿＿

您從何種方式得知本書消息？

　　　□ 1. 書店 □ 2. 網路 □ 3. 報紙 □ 4. 雜誌 □ 5. 廣播 □ 6. 電視

　　　□ 7. 親友推薦 □ 8. 其他＿＿＿＿＿＿＿＿＿＿＿＿＿＿＿

您通常以何種方式購書？

　　　□ 1. 書店 □ 2. 網路 □ 3. 傳真訂購 □ 4. 郵局劃撥 □ 5. 其他＿＿＿＿

您喜歡閱讀那些類別的書籍？

　　　□ 1. 財經商業 □ 2. 自然科學 □ 3. 歷史 □ 4. 法律 □ 5. 文學

　　　□ 6. 休閒旅遊 □ 7. 小說 □ 8. 人物傳記 □ 9. 生活、勵志 □ 10. 其他

對我們的建議：＿＿＿＿＿＿＿＿＿＿＿＿＿＿＿＿＿＿＿＿

＿＿＿＿＿＿＿＿＿＿＿＿＿＿＿＿＿＿＿＿＿＿＿＿＿＿＿

＿＿＿＿＿＿＿＿＿＿＿＿＿＿＿＿＿＿＿＿＿＿＿＿＿＿＿